...g, Jeong-A

www.hexagonbook.com
KOREA 2024

한국현대미술선 009
방정아

2012년 9월 1일 초판 1쇄 발행
2024년 7월 15일 개정판 1쇄 발행

지 은 이 방정아
발 행 인 조동욱
편 집 인 조기수
펴 낸 곳 출판회사 헥사곤 Hexagon Publishing Co.
등 록 제2018-000011호 (등록일: 2010. 7. 13)
주 소 경기도 성남시 분당구 성남대로 51, 270
전 화 070-7743-8000
팩 스 0303-3444-0089
이 메 일 joy@hexagonbook.com
웹사이트 www.hexagonbook.com

ISBN 979-11-92756-45-5 04650
ISBN 978-89-966429-7-8 (세트)

방 정 아

Bang Jeong A
1968 ————

HEXA**GON**
Korean Contemporary Art Book
한국현대미술선 009

세계의 역량에 참여하는 회화의 모험
- 방정아의 작업에 관하여 -

조선령
(부산대학교 교수)

메를로-퐁티의 말처럼 회화가 세계에 육체적으로 참여하는 방식이라면, 방정아의 최근 작업만큼 이를 잘 보여주는 경우도 드물다. 그림의 표면은 화가의 몸을 경유해 모습을 드러내는 세계의 살이다. 사진이 사진가의 눈-두뇌를 세계에 빌려주는 방법이라면, 회화는 화가의 세포와 근육과 뼈를 세계에 빌려주는 방법이다. 한 장의 사진이 사진가의 정신적 스크린이라는 점에서 사진 역시 세계에 참여하는 방법이지만, 화가의 붓자국은 매순간 중첩되고 흩어지는 감각의 층들을 쌓아올린다는 점에서 특유의 내밀한 육체성과 시간성을 갖는다. 이런 의미에서 화가의 모든 캔버스는 신체 내부에서 그려진 자화상이다.

방정아의 작업은 견고한 외형의 유지에 무관심하다. 작가의 최근 작업에서 특징적인 것은 화면을 꽉 채우며 평면 위를 뻗어가는 구불구불한 선들이다. 감각의 촉수를 뻗어서 움직이지 않으려는 일상의 관성에 균열을 내는 이 선들은 색채나 형태와 구별되지 않는다. 색색의 선들은 모여서 형상을 만들어내기도 하고 색면을 구성하기도 하고 다시 해체되어 여러 방향으로 뻗어가면서 원근법적 깊이가 아닌 다른 형식의 깊이를 만들어낸다. 이 깊이는 표면성과 대립되는 깊이가 아니라 표면을 분열시키고 착시를 유발하는 깊이이다. 숨겨져 있는 것은 없다. 다만 상투적 시각에 갇힌 눈은 못보는 것이 있을 뿐이다. 이 역설은 작가가 경험하고 느끼는 현실의 특성이기도 하다. 세계 최고의 원전 밀집 지역인 한반도 남쪽, 화학무기를 실험하는 부산의 미군기지, 거대한 쓰레기가 되어가는 자연... 이 느리고 둔중한 재난들은 너무나 일상적이어서 오히려 이름을 갖지 못한다. 재난은 언어로 표현하기 어려운 느낌의 덩어리, 어지러운 선들, 현란하거나 생뚱맞은 색채 속에서 피할 수 없는 감각으로 자신을 알릴 뿐이다. 방정아의 최근 작업들은 이 세계에서 어떻게 살 것인가라는 질문에 대한 회화의 답변을 보여준다. 말하는 것은 화가가 아니고 등장인물도 아니다. 회화가 스스로 말한다. 이 언어는 명료하지 않고 지름길이 없다. 항상 우회하는 길만 존재한다. 하지만 우리는 곧, 질러가는 길은 애초에 없다는 것을 배운다. '우회'는 우

리가 세계 속에 존재하는 방식 그 자체이기 때문이다.

방정아의 작업은 시간이 갈수록 미술대학에서 배운 기법을 점점 잊으려는 쪽으로 이동하는 듯 보인다. 묘사의 정확성, 공간의 기하학적 질서, 음영과 그림자의 묘사는 점점 스스로 뻗어가는 동시에 모습을 감추는 기묘한 카오스에 자리를 내어준다. 하지만 이 '언러닝(unlearning)'의 과정은 망각이나 포기가 아니라 새로운 리얼리티를 찾기 위한 지난한 노력이기도 하다. 이는 우리 앞에 대상으로 존재하는 리얼리티가 아니라 우리가 불가피하게 한 부분을 맡고 있는 리얼리티이다.

1990년대의 민중미술 시기와 여성주의적 시기에 방정아는 사회와 개인의 긴장이 육체 위에서 어떻게 교차하는가를 잘 보여주었다. 이 육체들은 사회적 관점에서 보면 취약하지만 그 속에는 역설적으로 '연약한 영웅주의'라고 할 만한 기념비성이 내포되어 있었다(〈바다 끝에 선 여인들〉, 〈급한 목욕〉, 〈집 나온 여자〉). 2000년대 초반부터 작가의 작업은 점차 암시적인 표현으로 이동한다. 이 시기에 종종 발견되는 것은 일상의 축을 이동시켜 가려진 균열을 드러내는 '휘청거림'의 모티브이다. 찰나에 벌어지는 균형 상실(〈간신히 버텨온 삶〉, 〈왜 거길 가려는지〉)이나 아찔한 추락 혹은 미끄러짐(〈순식간에 벌어진 일〉)의 감각은 종종 근경과 원경의 대비, 기울어진 구도, 원색에 가까운 거친 색채로 표현되었다. 2000년대 중후반, 방정아의 작업은 종종 무심한 듯 중심이 비워진 풍경을 보여주게 된다. 화면은 얼핏 별다른 일 없이 텅 빈 듯 보이지만, 섬세한 관찰자의 눈에는 가장자리에서 일어나는 파국적 사건이 보인다(〈자연사〉, 〈세계1〉, 〈세계3〉). 중심만을 보는 사람에게 세상은 여전히 무감각하고 둔중하지만, 무엇인가를 발견한 사람에게 캔버스 표면은 미묘하게 금이 간 도자기처럼 돌이킬 수 없이 변형된다. 부실하게 지은 집 모퉁이가 한순간 무너지듯이, 공간의 깊이와 좌표는 해체되고 세계는 모습을 바꾼다.

2010년대 이후, 이 가장자리의 사건들은 화면 전체로 흩어진다. 아니 이제 화면 자체가 사건이 된다. 더 이상 원근법적이지 않은 평평한 화면이 등장하며, 이는 '위장'과 '착시'라는 모티프를 동반한다(〈너가 본 것〉, 〈욕망의 거친 물결〉, 〈군중혜엄〉, 〈함께 걸었네〉). 어지럽게 얽혀있는 식물 덩굴들 사이로 인간과 동물들은 숨어있다. 그러나 식물들은 다른 무엇을 덮고 있는 은폐물이 아니라 화면을 꽉 채움으로써 오히려 자신을 감추는 선-색-형태들이다. 선이 색이 되고 색이 형태가 되고 형태가 다시 선이 되면서, 뻗어나감, 감김, 뒤엉킴, 흐름이 잇따라 발생한다. '발견'의 모티브는 이제 '착시'의 모티브로 이동한다. 착시란 무엇인가가 숨겨져 있어서가 아니라 눈 자체의 구조 때문

에 사물이 다르게 보이는 것을 의미한다. 더 이상 무엇인가가 발견되는 순간이 있는 것이 아니다. 화면 안의 어떤 국지적 지점이 아니라 화면 전체가 위장하고 있으며 착시를 유발한다. 가장 큰 도시 이름은 지도에서 잘 보이지 않는 것처럼, 모든 것이 표면에 드러나 있지만 그래서 오히려 시야가 확보되지 않는다. 더 이상 착시 외부에 있는 '온전한 세계'는 없다. 선-형태-색의 그물망 그 자체가 숨기는 주체이자 숨는 그 무엇이다. 우리의 눈이 이 그물망의 일부이기에 수수께끼는 영원히 풀리지 않는다. 방정아의 최근 작업이 평평한 화면을 보여주면서도 일순 깊이를 지니는 것은 이 때문이다. 깊이는 선-색채-형태들이 벌이는 숨바꼭질의 다른 이름인 것이다. 원근법적 질서를 집어삼키면서 스스로 뻗어가는 선들은 시공간 안에 있다기보다는 스스로 시공간을 만들어가는 것처럼 보인다. 숨는 것과 숨기는 것이 하나이기에, 위장은 사실 깊이나 부피를 만드는 작업이다.

전반적으로 볼 때, 방정아의 작업은 화면 안에서 인물들이 겪는 일순간의 경험을 묘사하는 방식에서 화면 자체를 통해 감각을 표현하는 방식으로 이동해왔다. 형태들이 견고함을 잃고 무너지면서 선은 점차 복잡해진다. 마치 형태가 무너져서 선이 되는 듯하다. 선은 형태 위를 달리거나 형태 뒤로 숨거나 형태와 같은 표면 위에서 투명해지기도 한다(〈폭격(착시)〉, 〈웅크린 표범 여자〉, 〈완벽한 풍경〉). 이러한 세계를

균열이나 혼돈이라는 용어로 묘사하는 것은 적절하지 않다. 자체적인 생명력을 지니는 이 세계는 긍정과 부정의 이분법을 비껴간다. 작가는 2000년대 후반 재개발지역의 풍경을 그릴 때 버려진 공간을 점령하는 자연의 생명력에 주목한 바 있다. 이 생명력은 2010년대 이후 잠재력이기도 하고 욕망이기도 한 어떤 것으로 변형되었다. 욕망은 예측할 수 없는 길을 따라 알 수 없는 곳으로 뻗어간다. 여기서 그 어떤 가닥을 잡고 길을 찾을 것인가는 각자의 몫이지만, 흐름을 인위적으로 정지시킬 수 없다는 것 또한 사실이다. 세상은 '바람 부는 대로 물결치는 대로'(작품 제목) 계속 흘러가지만, 이 흐름은 체념을 부추기는 것이 아니라 우리가 가닥을 다른 곳을 예감하게 한다. 이런 방식으로 방정아의 작업은 세계의 역량에 대한 믿음을 보여준다.

이 역량은 개인만이 아니라 공동체 속에서 발견된다. 작가의 최근 작업에는 인간만이 아니라 모든 존재자들을 아우르는 공동체의 감각이 종종 발견된다. 이는 1990년대부터 작가의 화두였던 '함께'라는 수식어를 다른 방식으로 재발견하려는 시도로 볼 수 있다. 최근 방정아가 실험하는 '큰 그림'은 이를 잘 보여준다. 2021년 국립현대미술관 올해의 작가상 전시에 출품한 700×880cm 사이즈의 작품 〈플라스틱 생태계〉 이래, 작가는 1980년대 걸개 그림을 연상케 하는 대형 작업을 해오고 있다. 버려진 현

수막이나 허름한 천들을 재활용하여 제작하는 이 대형 작업은 단순히 규모가 크다는 의미에서만이 아니라 화면이 관객들의 신체를 포괄하는 집이나 거리의 역할을 한다는 의미에서 건축적이고 환경적이다. 화면 안에서 펼쳐지는 방대한 세계는 화면 밖의 관람 조건과 조응하면서 '함께'의 감각을 만들어낸다. 현재까지 제작한 대형 작업 중에서 가장 규모가 큰 〈핵좀비들 속에서 살아남기〉(2022)는 730×1320cm의 규모이며 분리된 네 점의 조각 그림으로 구성된다. 조각 그림들을 옆으로 나란히 배열할 수도 있지만, 간격을 두거나 일부를 각도를 달리하여 설치하는 등 다양한 배치가 가능하다. 마치 집을 짓듯이 관객을 둘러싸면서도 외부에 열려있는 이 작품의 구조는 회화가 잃어버린 공동체적 감각을 동시대적 방식으로 재소환한다.

최근 방정아가 보여주는 풍경 속에서 인간과 인간, 인간과 사물들은 서로 얽혀있다. 이 얽힘은 단순히 긍정적인 것만은 아니다. 종종 등장하는 '함께 둥둥 떠내려감'의 모티브 속에서 이 애매모호함이 잘 드러난다(〈욕망의 거친 물결〉, 〈군중헤엄〉). 방향을 알 수 없는 흐름 속에서 모든 것들은 함께 둥둥 떠내려간다. 이 떠내려감은 미리 부여된 방향이나 의미가 제거된다는 의미에서 불안을 유발하지만, 고정된 틀로 만든 상투적 세계를 풀어헤치고 새로운 경로를 만든다는 의미에서는 희망을 가져다준다. 이제 자칫 잘못하면 추락할 위험이 있는 것이 아니라 바다 속에 이미 빠져서 떠내려가는 '우리'가 있다. 테트라포트 위에 있는 것은 인간이 아니라 좀비이다. 조각상이 인간 대신 자리를 차지하고, 식물이 화면을 가득 채운다. 의미도 존재 이유도 알 수 없는 사물들의 세계가 있다. 하지만 인간이 되찾아야 할 자리가 있는 것은 아니다. 이제 필요한 것은 우리 자신의 일부인 이 세계를 다시 발견하는 것이다. 방정아의 회화는 세계의 역량을 감각화한다.

The Adventure of Painting as Engaging with the World's Potential
– On Bang Jeong-A's Work

Cho Seon-Ryeong
(Professor, Pusan National University)

If painting is a way to physically engage with the world, as Merleau-Ponty suggests, then few works illustrate this as well as Bang Jeong-A's recent pieces. The surface of a painting is the flesh of the world, revealed through the artist's body. While photography lends the photographer's eye/brain to the world, painting lends the artist's cells, muscles, and bones. A photograph also participates in the world, acting as a mental screen for the photographer, but a painter's brushstrokes accumulate layers of overlapping and spreading sensations, having a unique intimate physicality and temporality. In this sense, every canvas by a painter is a self-portrait drawn from within the body.

Bang Jeong-A's work shows little concern for maintaining a solid exterior form. Her recent works are characterized by irregular lines that stretch across the surface, filling the canvas. These lines, which extend the tentacles of sensation to disrupt the inertia of daily life, are indistinguishable from color or form. Colored lines come together to create shapes, form color fields, and then disassemble, extending in various directions to create a different kind of depth that is not perspective. This depth doesn't oppose the surface but rather fractures it and induces optical illusions. Nothing is hidden; only the conventional gaze is blind to what is there. This paradox is a feature of the reality that Bang experiences and feels. The southern part of the Korean peninsula, dense with nuclear plants, the U.S. military base in Busan experimenting with chemical weapons, and nature being turned into a colossal waste... These slow and ponderous disasters are so commonplace that they remain unnamed. Disasters manifest themselves as unavoidable sensations in clusters of inexpressible feelings, chaotic lines, and garish or incongruous colors. Bang's recent works provide a painterly response to the question of how to live in this world. It is not the artist or the characters that speak, but the painting itself. This language is unclear and without shortcuts.

Only detours exist, and we soon are taught that there were never any shortcuts. 'Detours' are the only way we exist in the world.

Bang Jeong-A's work seems to be moving away from the techniques learned in art school. Precision of depiction, geometric order of space, and the portrayal of shadows and shading have given way to a peculiar chaos that simultaneously emerges and disappears. However, this process of 'unlearning' is not about forgetting or abandoning but about a strenuous reaching to find a new reality. It is not a reality existing as an object before us but one in which we inevitably participate.

In the 1990s, during the period of people's (Minjung) art and feminist art, Bang illustrated how the tension between society and the individual intersects on the body. These bodies, vulnerable from a social perspective, paradoxically contained a monumental quality, a 'fragile heroism.' (<Women Standing at the End of the Sea>, <Urgent Bath>, <Women Who Left Home>) Since the early 2000s, her work has gradually contained more implicit expressions. What frequently appears during this period is the motif of 'staggering,' which shifts the axis of everyday life to reveal hidden fissures. The sudden loss of balance (<Life Barely Held>, <Why Do You Want to Go There>) or the dizzying sensation of falling or slipping (<What Happened in an Instant>) is often expressed through contrasts between foreground and background, tilted compositions, and rough colors close to primary hues. In the mid to late 2000s, Bang's works often display a seemingly indifferent landscapes with empty centers. While the canvas might appear vacant at first glance with nothing special, for the keen observer, catastrophic events unfold at the edges (<Natural History>, <World 1>, <World 3>). To those who only see the center, the world remains indifferent and ponderous, but for those who discover it, the surface of the canvas transforms irreversibly like subtly cracked porcelain. As the corner of a poorly constructed house collapses in an instant, the depth and coordinates of space disassemble, and the world changes its appearance.

Since the 2010s, these events at the edge have spread across the entire canvas. Now, the canvas itself becomes the event. Flat surfaces devoid of perspective emerge, accompanied by motifs of 'camouflage' and 'optical illusion' (<What You Saw>, <Rough Waves of Desire>, <Crowd Swimming>, <We Walked Together>). Humans and animals hide among the tangled vines. However, the plants are not mere coverings but lines-colors-forms that conceal themselves by filling the canvas. As lines become colors, colors

become forms, and forms become lines again, so extensions, entwinements, entanglements, and flow ensue in succession. The motif of 'discovery' shifts to an 'optical illusion,' which means that objects appear differently not because something is hidden but due to the structure of the eye itself. There is no longer a moment of discovery. The entire canvas, not a specific part, is camouflaged and induces an optical illusion. Like the names of the largest cities being the hardest to see on a map, everything is revealed on the surface, yet vision is obscured. There is no 'undistorted world' outside the optical illusion. The mesh of lines-forms-colors itself is both the hiding subject and the hidden object. Because our eyes are part of this mesh, the riddle remains unsolved forever. This is why Bang's recent works suddenly possess depth while seeming to show a flat surface. Depth is another name for the hide-and-seek played by the lines-colors-forms. The lines extend while swallowing the perspective order, appearing not so much to exist within space and time as to create their own space-time. Since hiding and being hidden are one, camouflage is essentially the act of creating depth or volume.

Overall, Bang Jeong-A's work has shifted from depicting the instantaneous experiences of characters within the canvas to expressing sensations through the canvas itself. As forms lose their solidity and collapse, lines become increasingly complex. It is as if forms collapse to become lines. Lines run over forms, hide behind forms, or become transparent on the surface as forms (<Bombardment (Illusion)>, <Crouching Leopard Woman>, <Perfect Landscape>). Describing this world with words like fracture or chaos is inadequate. This world, imbued with its own vitality, eludes the dichotomy of affirmation and negation. In the late 2000s, while painting scenes of redevelopment areas, Bang noted the vitality of nature reclaiming abandoned spaces. This vitality transformed into something potential or desirous since the 2010s. Desire extended along unpredictable paths to unknown places. It is up to each individual to choose which thread to grasp and find a path, but it is also true that the flow cannot be stopped. The world continues to flow 'as the wind blows, as the waves ripple' (the title of Bang's artwork), not to induce resignation but to evoke anticipation of reaching another place. In this way, Bang's work shows faith in the world's potential.

This potential is found not just in the individual but within the community. Bang's recent works often reveal a sense of community encompassing all beings, not just humans. This can be seen as an attempt to rediscover the

modifier 'together,' which has been a theme for the artist since the 1990s, in a different way. The 'large work' that Bang has recently been experimenting with exemplifies this theme well. Since exhibiting the 700×880 cm piece <A Plastic Ecosystem> at the 2021 National Museum of Modern and Contemporary Art's Artist of the Year exhibition, Bang has been working on large-scale projects reminiscent of 1980s banner paintings. These large works, made with recycled discarded banners or shabby fabrics, are architectural and environmental in the sense that they encompass the viewer's body, serving as a house or street. The vast world unfolding within the fabric corresponds with the viewing conditions outside the scene of the painting, creating a sense of 'togetherness.' Among the large works created so far, the largest, <Surviving Among Nuclear Zombies> (2022), measures 730×1320 cm and consists of four separate paintings. These grouped paintings offer various configurations including being arranged side by side, spaced apart, or installed at different angles. This structure, which surrounds the viewer while remaining open to the outside, recalls the lost communal sense in painting in a contemporary way.

In her recent works, Bang Jeong-A depicted humans and objects entangled in the landscapes. This entanglement is not merely positive. The motif of 'floating away together,' which often appears, illustrates this ambiguity (<Rough Waves of Desire>, <Crowd Swimming>). In an indeterminate flow, everything floats away together. This floating away induces anxiety because predetermined directions or meanings are lost, but it also brings hope by unraveling the conventional world of fixed frameworks and creating new paths. Now, we are not at risk of falling because we are already in the sea, floating away as 'we.' It is not humans but zombies standing on the tetrapods. Statues take the place of humans, and plants fill the canvas. There is a world of objects with unknown meanings and unclear reasons for existence. However, there is no place that humans can reclaim. What is needed now is to rediscover this world, which is part of ourselves. Bang Jeong A's painting awakens the senses to the potential of the world.

(Translation: Yang Jungae)

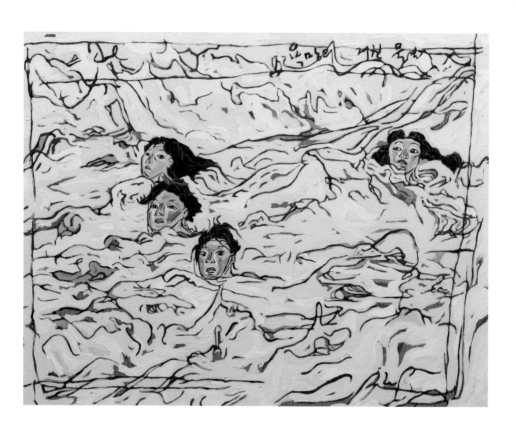

욕망의 거친 물결 Rough Waves Of Desire 91×116.8cm acrylic on canvas 2023

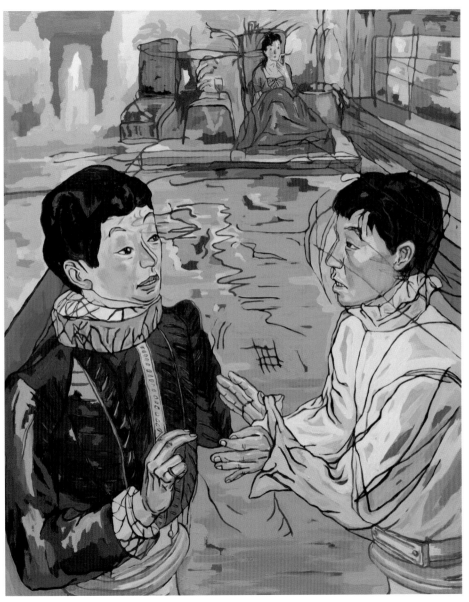

고상한 토론 Elegant Discussion 162×130cm acrylic on canvas 2023

철퍼덕/

잘 차려 입은 두 남자는 망설임 없이 바다끝에 주저 앉는다.
철퍼덕.
마주 보며 웃는다.
별 것 아니네. 슬슬 젖어드네.
시원하네.
즐겨.

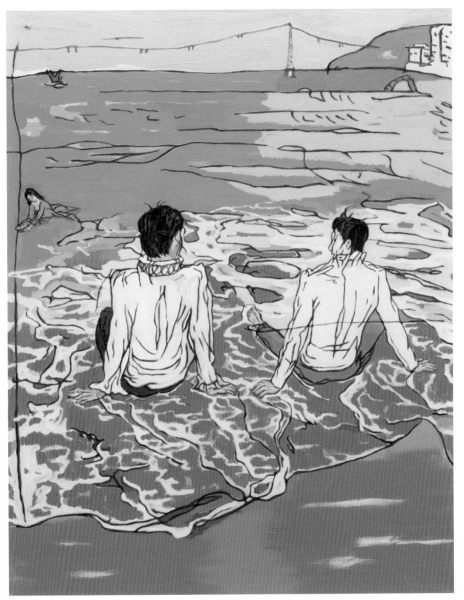

철퍼덕 Splat 116.8×91cm acrylic on canvas 2023

바람 부는 대로 물결치는 대로/

바람과 물이 엄청나게 요동치는 곳에 서 있었다.
그동안 부자유했었구나.
바람과 물이 하하 웃으며 나의 머리칼을 마구마구 엉클어트렸다.

바람 부는 대로 물결치는 대로 Where the Wind Blows and Wave Comes 112.1×145.5cm acrylic on canvas 2022

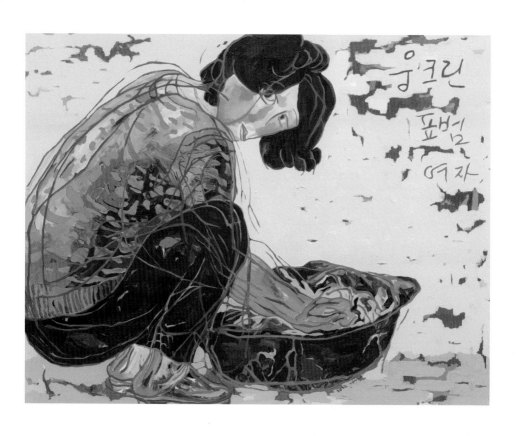

웅크린 표범 여자 A Crouching Leopard Woman 112.1×145.5cm acrylic on canvas 2022

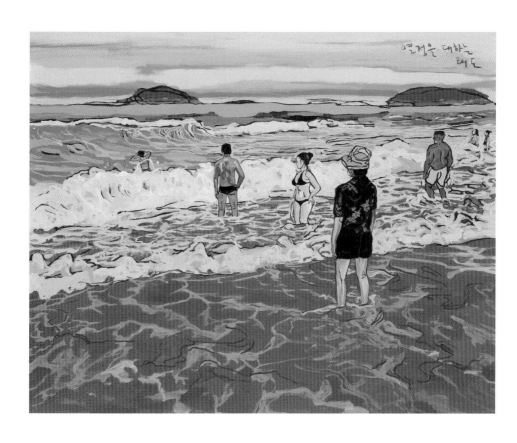

열정을 대하는 태도 An Attitude Toward Passion 130.2×162.2cm acrylic on canvas 2022

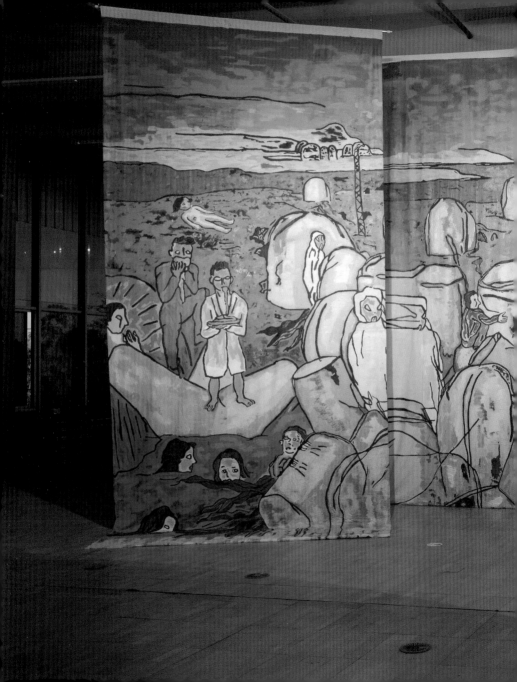

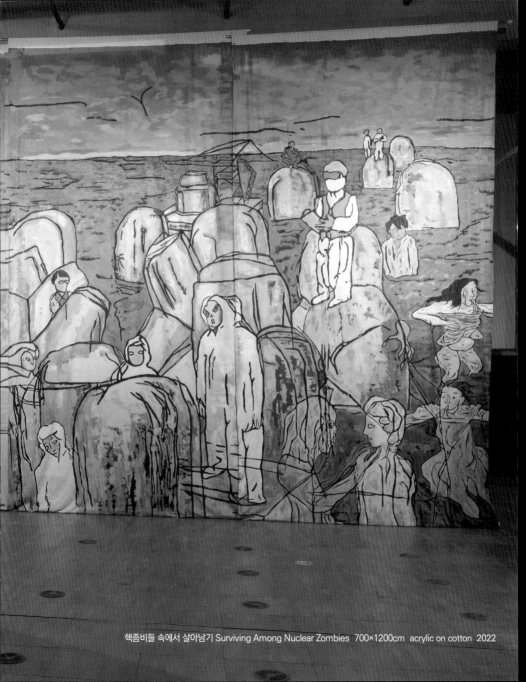

핵좀비들 속에서 살아남기 Surviving Among Nuclear Zombies 700×1200cm acrylic on cotton 2022

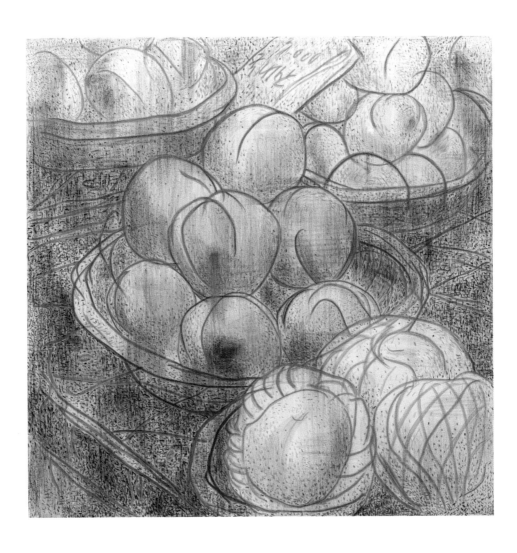

복숭아와 배 Peach And Pear 127×127cm oil pastel on fabric 2021

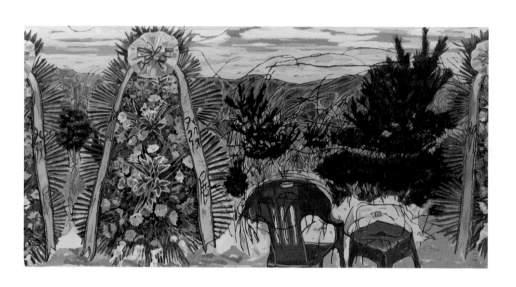

축발전 Congratulations On Your Future 200×400cm acrylic on canvas 2021

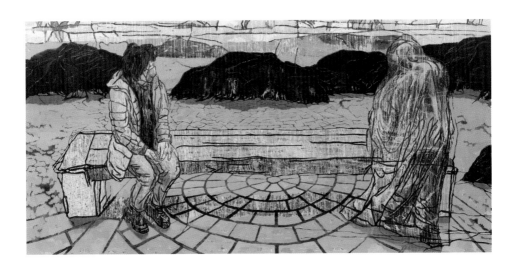

팠어 나왔어/

근현대사의 불운함을 안고 있는 우리로서는 미주둔군의 여러 문제에 봉착했고
그 결과물들은 시간이 지나도 없어지지 않고 지층에 쌓여갔다.
군부대 내부에 제대로 처리되지 않은 폐유 등은 어느 정도 처리한 지금도
부지불식간에 튀어 나오기도 한다.
우리를 다시 긴장하게 한다.

팠어, 나왔어 I Dug It Up. It Came Out 200×400cm acrylic on canvas 2021

미국, 그의 한결같은 태도/

화면에는 인공적인 정원(석가산:요즘 국내 대단지 아파트 인공정원의
전형적인 한 형태)이 보이고 그 곳을 깔고 앉은 늙은 이가 좀 지친 표정으로 있다.
그리고 그 주변에 불편하고 의심스러운 표정의 여인들이 그를 의식하며 앉거나 서 있다.

한국 내에서 진행하는 생화학 관련 프로젝트는 '주피터-센토-IEW' 3단계를 진행하고 있고 매우
위험한 실험을 동반하고 있다. 치외법권의 실험공간에서 무슨 일이 벌어지는 잘 알기 어렵다.
이미 미군 생화학실험실이 된 한국, 그 중 부산을 들여다보고 해석한 작업이다.

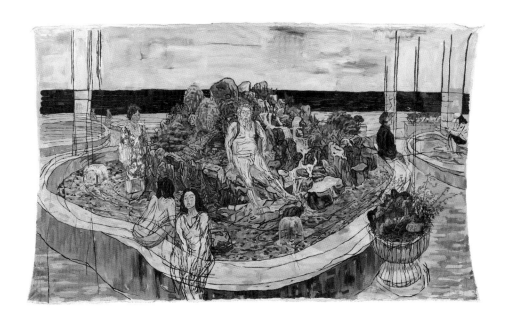

미국, 그의 한결같은 태도 America, His Consistent Attitude 370×610cm acrylic on canvas 2021

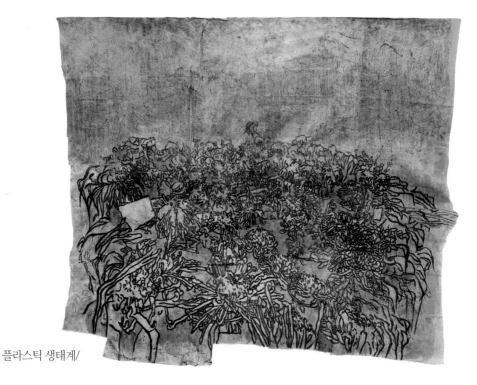

플라스틱 생태계/

내가 주목하는 것은 우리 인류의 최대 걱정인 기후위기이다. 어쩌면 너무 심각하고 엄두가 안 나서 오히려 외면 받는 주제 일지도 모르겠다. 핵발전소를 가지고 있는 세계 몇몇 나라 중 가장 높은 핵발전소 밀집도를 가지고 있는 한국인으로서 느끼는 위기의식을 표현한 것이라 할 수 있겠다. 핵발전의 치명적인 위험성은 체르노빌이나 후쿠시마 사고를 통해 우리는 이미 알고 있다, 하지만 또 남의 일 처럼 여기기도 한다. 전체 공간은 핵발전소 냉각 수조로 설정했다. 핵발전이 끝난 핵연료봉을 식히는 장소인 이 곳은 수 만년 동안 열을 내며 방사능을 뿜는 미래의 시한폭탄 같은 존재라고 본다. 철저하게 비밀스럽고 우리가 잊고 싶은 존재들이다. 그 물에 담겨진 우리들의 생태계, 이미 많이 많이 왜곡되어 버려진 플라스틱 같은 생태계가 냉각수조에 담겨져 있는 것을 상상해 보았다. 거대한 천에 그려진 꽃들의 가장자리가 왜곡되어 보이고 그 천은 거대한 냉각수조로 설정된 공간에 담겨져 있다. 그 속에는 몇 개의 의자들이 있는데, 핵 발전이 끝나고 수만년 방사능 뿜어내는 핵연료봉을 암시하는 그림이 그려져 있다. 그 의자에 관객들이 앉아 쉬거나 꽃 그림을 감상할 수 있다. 자세히 보지 않으면 핵연료봉의자인 줄 모를 수도 있다. 그게 지금의 현실이기도 하다.

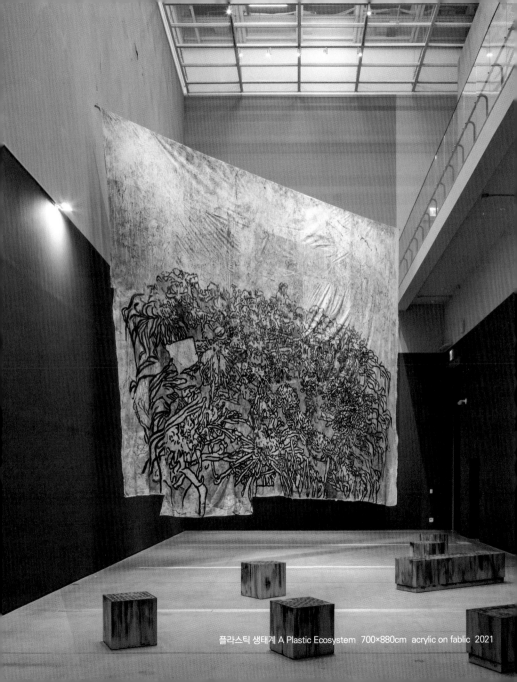

플라스틱 생태계 A Plastic Ecosystem 700×880cm acrylic on fablic 2021

똥꿈/

무의식의 적나라한 고백- 꿈.
우리의 욕망의 찌꺼기- 똥
흔히 똥 꿈은 재물이 들어오는 길몽이라 말한다.
우리 인간들의 영원한 갈망인 재물이 똥과 연결되는 지점이 흥미롭다.

해변 길가 낡은 상점에서 넘쳐나온 똥들은 바다에 까지 흘러든다.
암호처럼 화면에 사람과 똥과 성게 등을 배치한
나 자신도 이 암호들을 풀고 있는 중이다.

똥꿈 A Poo Dream 162.2×130.3cm acrylic on canvas 2020

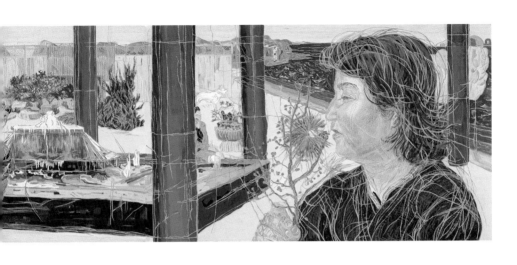

그녀가 손을 든 순간 Moment When She Raised Her Hand 140×690cm acrylic on canvas 2019

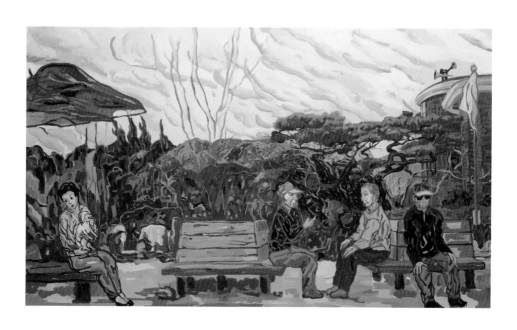

거친 삶 70년/

일제 강점기를 막 벗어날 쯤 태어나 아동기를 6.25전쟁 속에서 보냈다.
서슬 퍼런 근현대사가 인생 전체를 관통하였다.
그의 고통도 모르는 젊은 것들의 괘씸하고 철없는 생각에 그는 화가 치민다.
갈 곳 없는 그는 고엽제로 병든 몸으로 우두커니 앉아 있다.

거친삶 70년 70 Years of Rough Life 111.2×193.9cm acrylic on canvas 2018

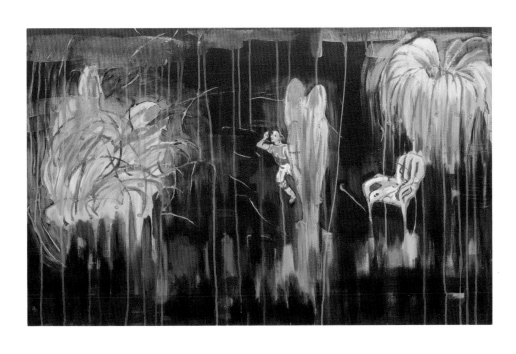

광인의 불꽃놀이 Madman's Firework 72.7×116.8cm acrylic on canvas 2018

땅이 흔들리면 드는 생각/

세 사람은 지진 원전 피폭 이런 이야기를 한참 나누고 있었다.
이야기가 한참 익어갈 무렵 까페 안은 온통 재난 알림이 빽빽 울어댔다.
동시에 탁자와 커피 천정 갓등이 함께 출렁였다.
그리고 세 사람은 거의 동시에 일어난다.
'오늘은 여기까지 이야기하죠.'
그리고 부리나케 각자의 길로 나선다.

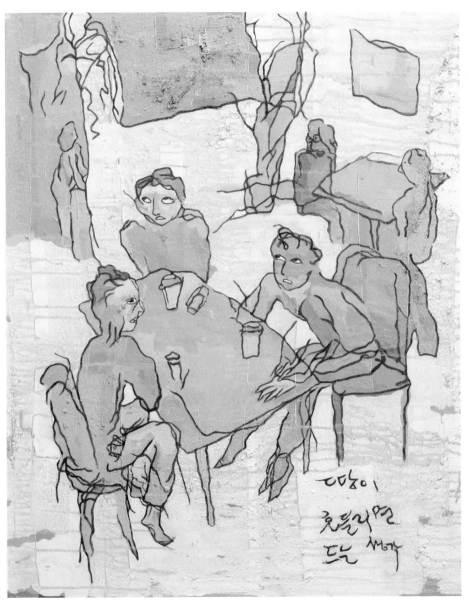

땅이 흔들리면 드는 생각 A Thought That Comes When The Ground Shakes 90.9×72.7cm acrylic on canvas 2018

이석증/

끔찍한 멀미.
귀가 나에게 하는 경고.

초미세 돌멩이가 큰 몸 하나를 통째로 쓰러뜨려 버린다.

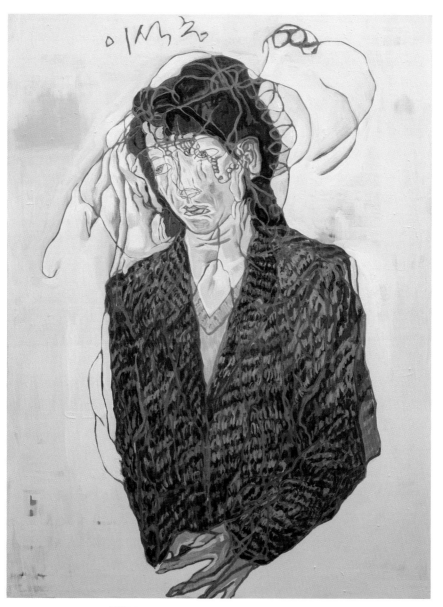

이석증 Otolithiasis 130.3×97cm oil pastel on fabric 2018

12개의 돔 Twelve Domes 320×1200cm oil pastel on fabric 2018

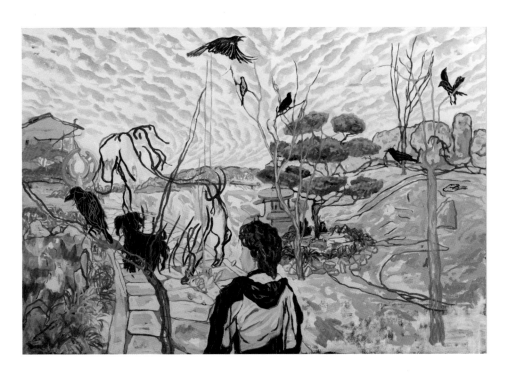

폭격(착시)/

미사일이 횡횡 날아다니던 어느 해 어느 오후.
개와 산책하던 내 앞에 무거운 뭔가가 '퍽'하고 떨어지며 깨졌다.
그 순간 산책하던 공원엔 새들의 전쟁이 시작되어 어지러워졌고
개는 순간 부풀어 올랐다.

폭격 (착시) Bombing (Optical Illusion) 145.5×209.1cm acrylic on canvas 2018

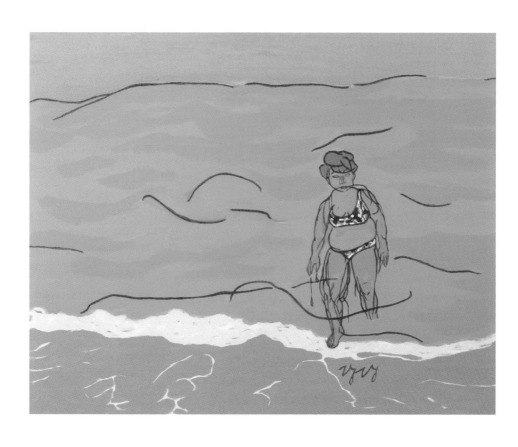

당당 Stand Tall 72.7×90.9cm acrylic on canvas 2017

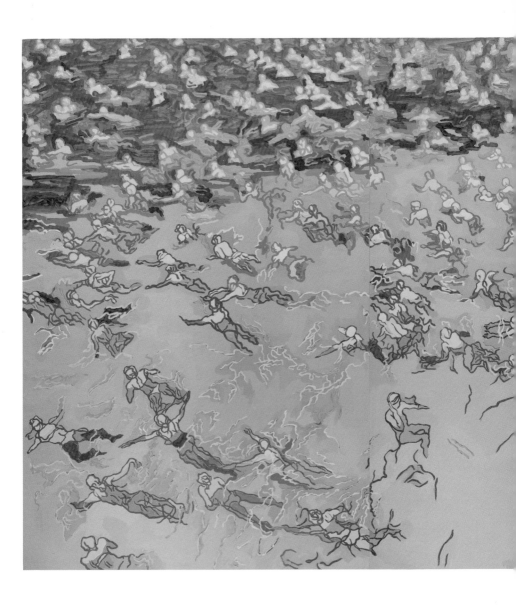

군중헤엄 Crowd Swimming 193.9×390.9cm acrylic on canvas 2017

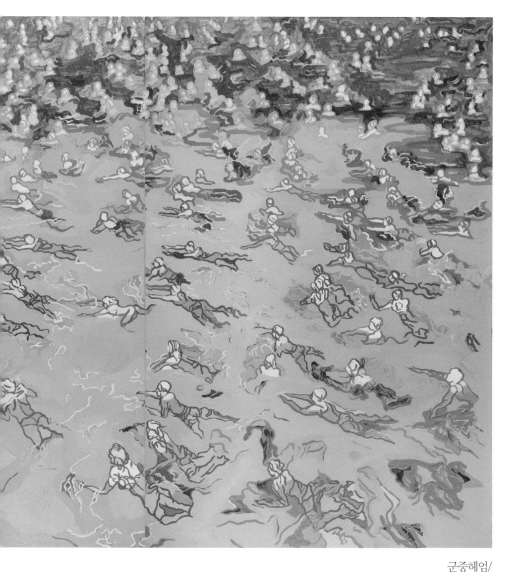

군중헤엄/
물 반, 사람 반. 무작정 앞서 가는 사람들을 따라 헤엄쳐 간다.
더 먼 바다로 가려는지, 바다 가운데 섬이라도 있어 가는지,
도무지 알지 못한 채 그저 헤엄쳐간다.

기묘한 대화 Strange Conversation 130.3×162.2cm acrylic on canvas 2017

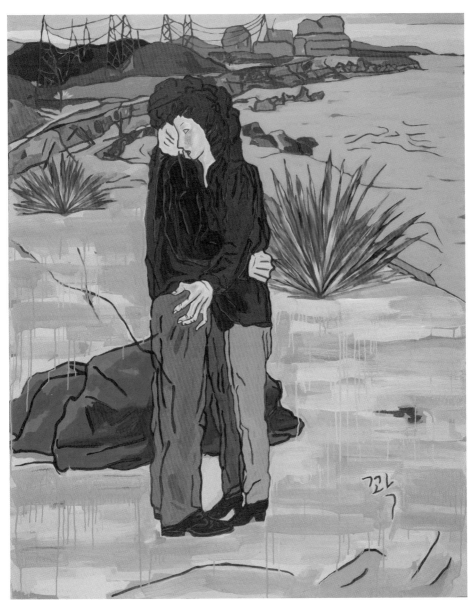

꽉 Clench 162.2×130.3cm acrylic on canvas 2017

스카페이스 Scarface 162.2×130.3cm oil pastel on paper 2017

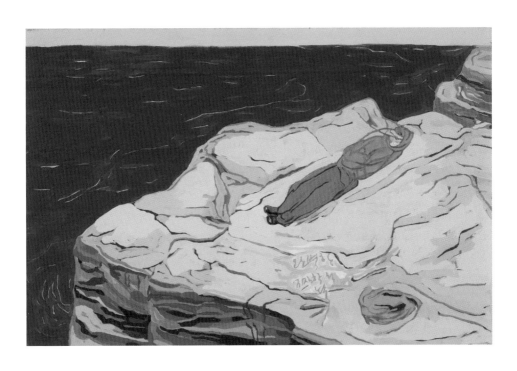

완벽한 지질학적 노숙 Perfect Geological Homelessness 60.6×90.9cm acrylic on canvas 2016

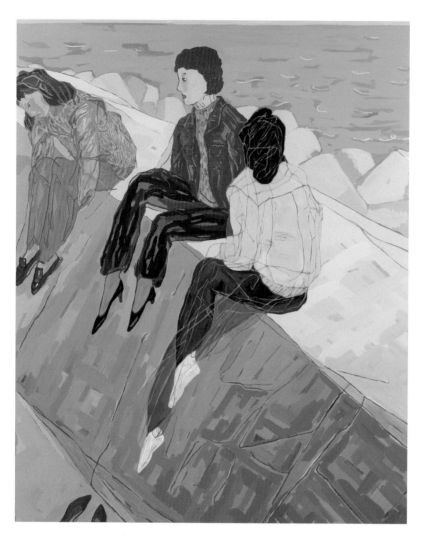

아무말 하지 않아서 좋았어/

나이 들어가는 여성들의 조용한 연대

아무말 하지 않아서 좋았어 Good To Not Say 162.2×130.3cm acrylic on canvas 2016

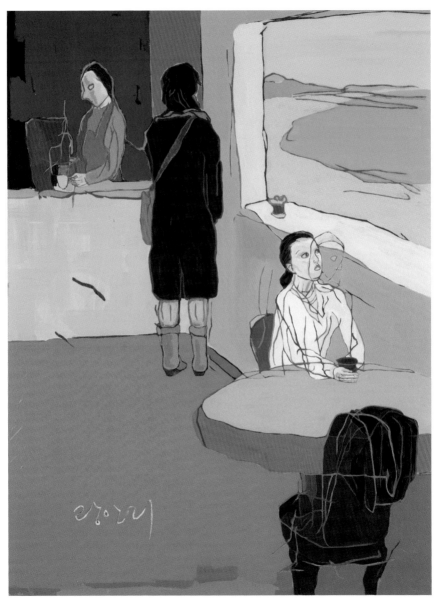

광안리 Gwangalli Beach 130.3×97cm acrylic on canvas 2016

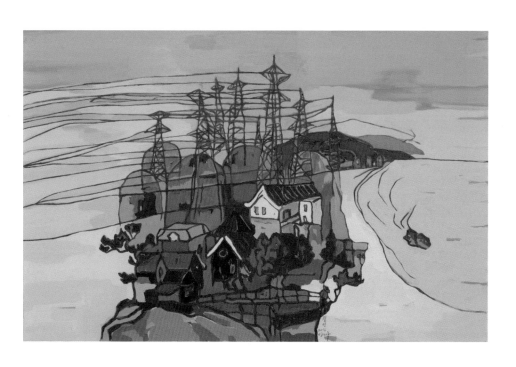

월성 Wolseong City 65.1×90.9cm acrylic on canvas 2016

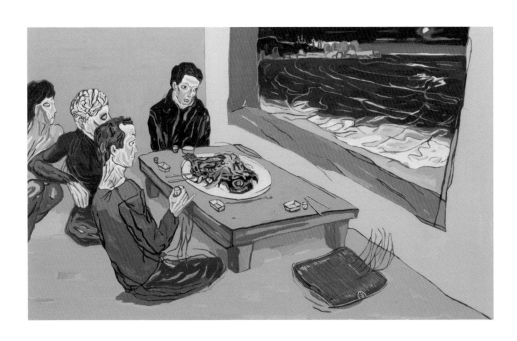

핵헥/

부산 울산을 끼고 있는 아름 다운 풍경의 동해 바닷가에는 많은 수의 핵발전소가 있다.
아이러니하게도 핵발전소와 바다를 배경으로 까페와 음식점이 줄 지어 서 있다.
핵 발전에 쓰인 뒤 식힌 물들은 주변 바다로 계속 흘러나오고 거기엔 또 물고기들이 모여든다.
방사능의 안전성이 매우 의심되는 생선과 해물찜들이 식당에서 판매된다.
식당을 찾은 나와 친구들은 바다를 바라보며 맛있게 해물찜을 먹다가 멈칫한다.
핵헥! 찜찜해!

핵헥 Nuclear Nuclear 72.7×116.8cm acrylic on canvas 2016

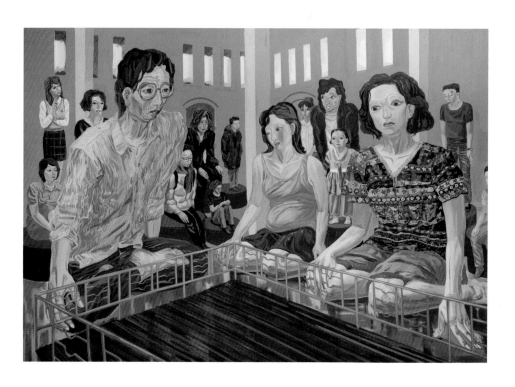

The Hall/

내가 직 간접적으로 만났던 수많은 사람들. 내게 다른 의미로 다른 크기로 다가 온다.
내가 만든 큰 홀 안에 각자 배치 되고 나는 인형놀이 하듯이 바라보며 평가한다.

The Hall 181.8×259.1cm acrylic on canvas 2015

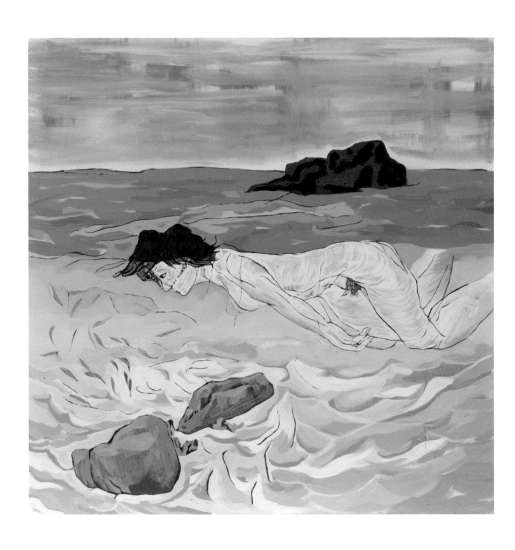

생각을 말어야지 Rather Not To Think 97×97cm acrylic on canvas 2015

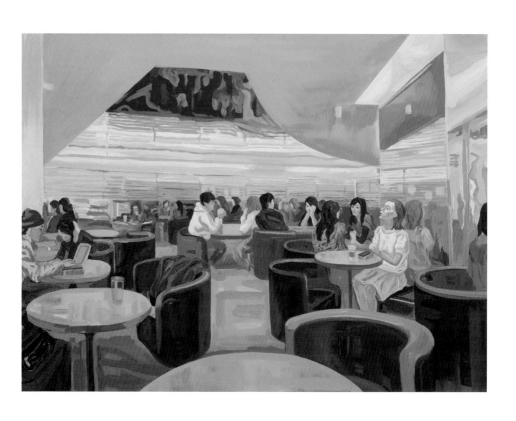

아일러브커피 I Love Coffee 97×130.3cm acrylic on canvas 2014

겹치는 풍경 Overlapping Scenery 130.3×97cm acrylic on canvas 2014

눈물이 그치지 않아/

줄줄이
울고 싶지 않은데
울기도 귀찮은데
자꾸만 흐르니

눈물이 그치지 않아 Tears Flow Nonstop 90.9×65.1cm acrylic on canvas 2014

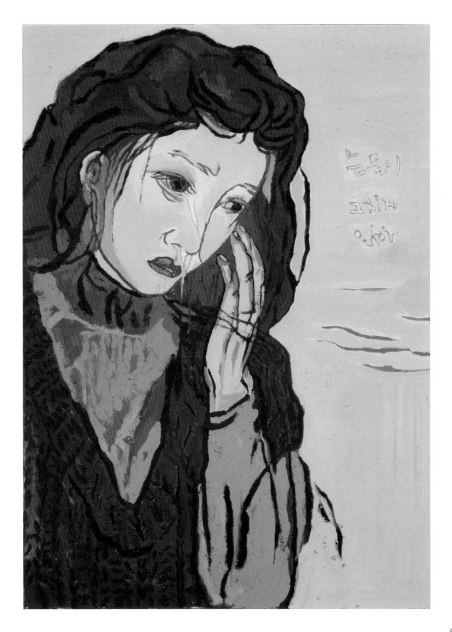

걸걸한 목소리/

손님 없는 김밥천국 한켠의 테이블.
눈썹문신한 제법 쎈 이미지의 한 여인,
반백의 한 꾸부정한 남자를 나무라듯 충고하고 있다.
반말의 그 여인의 목소리는 걸걸하기까지 하다.
반백의 남자 말이 없다.

얼핏 본 낯선 이들의 대화 장면에서도 권력관계를 엿보게 된다.

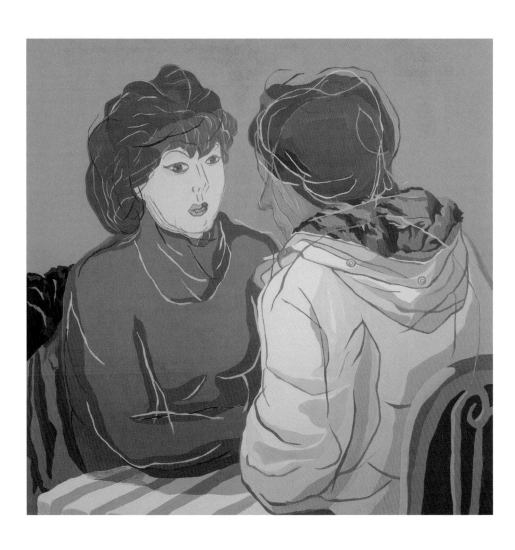

걸걸한 목소리 Husky Voice 130.3×130.3cm acrylic on canvas 2013

그해 겨울/

멘붕으로 이끈 그해 겨울

그해 겨울 That Winter 90.9×65.1cm acrylic on canvas 2013

얕은 물, 알 수 없는 깊이

강 선 학
(미술평론가)

방정아의 이번 작품에는 물이 많이 등장한다. 물이야 태종대를 그리거나 물가를 그릴 때가 많았던 그에게 색다른 소재는 아니다. 그 시기의 물은 생활이나 등장하는 인물의 장소성을 보이는 것이었다. 그러나 이번 작품들에는 물이 다소 관념적이고 엉뚱하다. 물이 가진 근원적 상징이나 다의적 의미를 노리는 것도 아니다. 얕은 물이지만 그 깊이를 가늠할 수 없는 불확실함, 혹은 알 수 없는 불안 등의 정황으로 다가온다. 물과 더불어 그가 주로 관심을 가지는 여자들도 일상의 여자들이 아니라 독특한 옷과 표정과 제스처를 취한다. 기묘한 상황을 연출하는 그런 쪽이다. 수류관음보살상을 변형한 인물들이거나 멍한 눈으로 물가에 서 있는 형용들이 그렇다.

저수조 계단인지 인위적 수로를 낸 계단인지 알 수 없지만 그 앞에서 관자놀이에 손을 대고 기대앉은 여인은 영락없는 관음의 형상이고, 화려한 야경을 배경으로 삼고 옥상난간에 걸터앉은 여인도 수인으로 봐서 관음의 응신이다.

소대가리, 닭대가리, 돼지 대가리를 손에 들고 있는 머리 없는 관음상도 배경의 물로 봐서 수류관음상이다. 종교적 도상은 너무 깊이 생활화되어 관념이라 하기보다 일상의 다른 어법이라 생각해야 한다. 그래서 그것을 두고 관념이라 하는 일이 마뜩찮다. 그러나 이들이 서 있는 곳, 배경으로 보이는 현실경과의 연관으로 봐서 엉뚱하고 이해하기 힘들다. 그래서 그것조차 관념적이다. 一切時(일체시) 一切處(일체처)에 있는 것이 관음의 응신이라, 그리 생각해서 가능한 상황일까. 어디론가 급하게 달려가는 관음상은 또 무엇인가.

시멘트 계단식으로 정비된 수로에서 머리를 감고 있는 여인이나 겨울 점퍼를 입고 방한장갑을 낀 채 종아리까지 물이 찬 개울에 서 있는 여인의 모습은 아무래도 어색하고 엉뚱하고 불안하기조차 하다. 머리를 감아야 할 곳도 들어서야 할 개울도 아니다. 그런 곳에 배치된 여인의 정황은 이해 불가능한 어떤 것으로 다가온다.

천정 구조로 봐서 동물원이나 식물원 같은 곳에 조성된 개울가다. 그곳 바위에 의지한 채 흐르는 물에 손을 담그려는 여인의 모습은 이채롭고 위험하게 보인다. 게다가 여인이 개울에 손을 담그려 하는데 물속에서 손이 나와 그녀의 손을 잡아 채듯 하지 않은가. 점입가경, 그녀 뒤로 지척의 거리에 호랑이 한 마리가 물가에 서성거리는 모습으로 잡혀 있다. 열대성 나무가 보이고 이름을 알 수 없는 수초들이 무성한 주위에도 불구하고 여인과 호랑이의 등장은 현실감이 없다.

같은 상황의 또 다른 실내장면이다. 석조기둥과 테라스가 있는 정원이다. 테라스 아래로 녹색 물이 흐르고 그 물 속에 여인이 서 있다. 무릎을 넘어서는 물에 몸을 담그고 있는 여인의 표정은 무표정하다. 그리고 그 뒤 바싹 붙어선 거리에 호랑이 한 마리가 다가오고 있다. 물속에 서 있는 여인의 표정에서 읽을 수 있는 것은 없다. 그저 초점이 없는 눈동자로 서 있을 뿐이다.

급박한 상황인 것 같은데 그녀들은 이런 상황에 아랑곳 않고 그저 그렇게 서 있다. 그리고 이런 정황에 대한 어떤 설명도 정합성도 화면 속에서는 발견할 수 없다. 초현실적이라 하기에는 현실적 배치에 치중했고, 현실에 충실하면서 어딘가 한 곳이 그곳에서 벗어나 있다. 때로 꿈같기도 하고, 환상 같기도 하다. 자연과

인간이 조화롭게 조성된 유토피아로 보기에는 턱없이 힘든 장면이다.

물은 인간에게 필요부가결한 것이지만 때로 易理(역리)의 해석으로 殺(살)로 읽힌다. 무의식적으로 드러나는 불안, 곁에 있지만 알 수 없는 위험을 드러내는 것일까. 방정아가 그동안 보여주었던 현실 이야기는 여기서는 찾아볼 수 없다. 소재들의 이해하기 힘든 병치를 엿볼 수 있을 뿐이다. 설명 불가능한 장면을 우리에게 던져준다..

천정의 샹들리에 전등의 화사한 이오니아식 문양의 선구조와 장식들이 먼저 눈에 띤다. 그 아래로 붙어서 창틀이 많은 대형 유리창이 보인다. 그 창밖으로는 넘칠 듯 파도가 일어난다. 시선은 그렇게 시작된다. 그리고 급하게 시선이 방안으로 되돌아 나오면 방 중앙에 놓인 대형침대 두 개에 가 닿는다. 구겨진 침대시트가 유난히 눈에 띄고 창밖의 파도가 여기서 반복되고 있는 듯하다. 푸르고 거칠게 흐트러진 시트는 파도처럼 일렁이고 포말의 급박한 움직임을 재현한다. 거울에 비친 파도를 보는 듯하다.

방 양 벽으로 놓인 이층 침대에는 느긋하게 눕거나 앉거나 기댄 여인들이 무관한 듯 자리를 잡고 있다. 그러나 어딘가 어색한 앉음새다. 그들이 덮고 있는 침대시트 역시 푸르고 구겨

져 있다. 방 안에 앉아 있는 데도 불구하고 파도와 감각적 연계를 보인다. 창가로 향한 시선이 침대로 갔다 다시 돌아 나오면 바닥의 지그재그 문양과 창가로 향한 천정의 사선이 방의 구조를 잡고 있다. 단축법이 드러나는 공간은 창을 마주하면서 시선이 멈춘다. 한 벽면을 차지한 유리창 앞에서 평면을 만난다. 방안과 밖의 경계, 평면과 입체가 만나는 그 멈춤, 그 유리창 밖에서는 또 한 번 파도가 가득 찬다.

같은 방 같은데 몇 가지 소품들이 다르다. 이층 침대 위 칸에 누운 여인을 보다 경악의 순간을 맞는다. 맞은편 아래 칸 침대에 호랑이 한 마리가 배를 깔고 누웠지 않은가. 위기상황이라 하기에는 이 정황이 너무 천연덕스럽다. 이런 상황을 급박함, 의지와 무관한 불안 등으로 읽기에는 너무 상투적이다. 그러면 그가 막상 제기하려는 것은 무엇일까. 우리가 무엇을 읽기 바라는 것일까. 우리는 무엇을 읽을 수 있을까. 그런 물음에서 자유롭지 못하다. 깨고 나면 제자리로 돌아올 꿈의 한 장면일까.

그의 이 작품들은 현실 같은데 어딘가 틀어져서 장소를 벗어나 있고, 현재의 어느 순간이 비틀린 시간으로 제시된다. 환상이거나 꿈같다는 인상은 그런 것에 연유한다. 방정아의 스타일이나 내용으로 봐서 이 작품들은 일상의 반전

이라고밖에 할 수 없다. 사물이나 정황의 병치는 '기리꼬'나 '달리' '에른스트'를 생각하게 하지만 초현실주의의 감화나 영향이라 보기에는 어딘가 석연찮다.

그것은 다름 아니라 얕은 물의 깊이, 잴 수 없는 하찮은 것들의 깊이를 보아내거나 경악하면서 느끼는 온전한 것의 접면에 대한 경험이 아닐까. 이 엉뚱하고 우발적인 현실 앞에서, 그것이야말로 현실이라는 것이다. 부조리한 것들이 엄연한 현실로 드러나는 그런 순간의 경험.

이런 작품 사이에 그의 전형이라 할 수 있는 일상의 표정들, 일상에서 얻어내는 삶의 신고와 냉소, 혹은 해학적 어투를 보여주는 작품이 있다. 스포츠 댄스 강습인가. 겨우 들어설 수 있을 듯 한 좁은 공간에 남녀가 붙어서 있다. 조금 거리를 가지고 있지만 그렇게 손을 잡고 몸을 돌리고 하기에 너무 좁은 듯하다. 천정의 알록달록한 문양이나 남자 상의의 무늬는 어딘가 겉돌고 부화하기만 하다.

붉은 바닥에 회색 천정, 넓고 긴 창, 벽면에 따라 놓인 헬스기구들, 역기를 들려고 허리를 숙인 남자의 벗은 등, 짧은 바지, 분홍색 실내 운동화, 이두박근을 단련하는 기구를 당기고 있는 당당한 체구의 남자, 허벅지 근육을 올리는 기구에 반쯤 들어난 허벅지, 알 수 없는 별도 공간 안에서 줄을 당기는 남자, 헬스장 안 정경

이다. 그런 그들 사이에 덜렁, 검은 모자에 검은 옷을 입고 겨드랑이에 핸드백을 바짝 당겨 붙이고 하이힐을 신고 어정쩡하게 서 있는 여자의 모습, 그것은 아무리 봐도 느닷없는 장면이다. 이 느닷없는 순간, 어색함이 보여주는 그런 것이 때로 현실을 읽는 방정아의 태도이다.

짙은 안개에 아랫도리가 묻힌 채 상의 주머니에 손을 깊이 찌르고 서 있는 여인의 모습에는 불현듯 그 곳에 있는 스스로를 목격한다. 그러나 어떤 설득력 있는 정황도 제시되지 않은 채 그녀 뒤로 공장, 주택, 아파트들이 희미하게 드러난다. 파헤쳐져 이미 쓸 수 없게 된 밭고랑 같은 빈 터가 앞에 펼쳐지고 우리가 만나는 것은 안개 속에서 흘깃 보이고야마는 흰옷자락이다. 그녀가 만나는 것은 이런 세계가 아닌가.

현실 같은데 현실 같지 않은, 현실의 정합성을 잃은 상황이 이번 전시 전체를 이끌고 있다. 이 비정합성의 현실재현은 방정아의 현실이해나 인식의 새로운 장면이다. 그리고 붓자국이 분명하게 드러나게 인물을 묘사함으로써 얻어지는 미묘한 심리적 정황보다 면으로 처리하는 방법상의 차이도 변화의 하나이다. 터치보다 면에 관심을 보이는 이들 작품은 그의 변화를 더 살펴봐야 할 것으로 남긴다.

그러나 사실과 연출 사이의 미묘한 물음에 현실이 있고, 상가 구석에 번성하는 스포츠 댄스에 일탈하는 시간이 있다는 것을 알아채고 있지 않은가. 그녀들이 발을 담그고 있는 얕은 물은 그 깊이를 알 수 없는 현실의 다른 쪽이 아닐까.

기꺼이 자신의 몸을 우리의 식량으로
몸보시해왔던 소 보살, 닭보살, 돼지보살님.

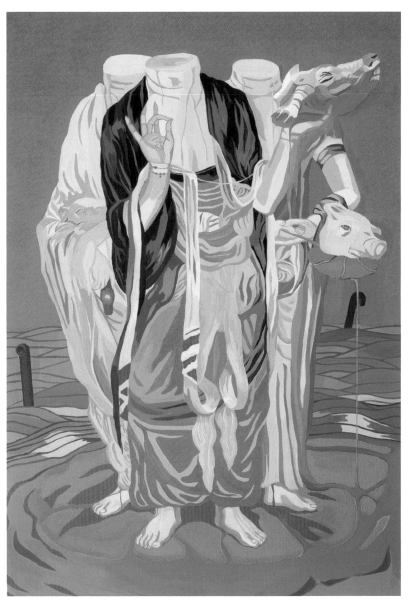

삼보살 Three Bodhisattvas　162.2×130.3cm　acrylic on canvas　2012

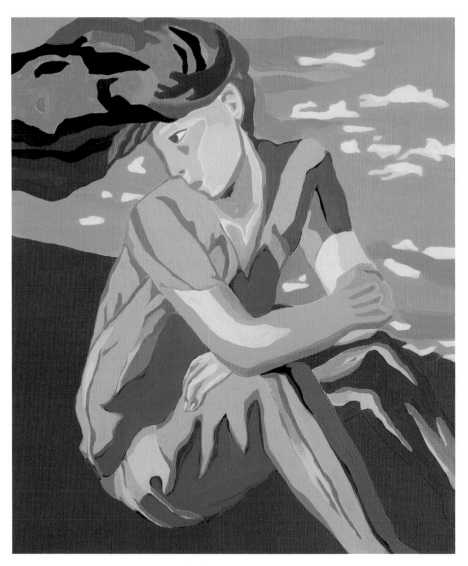

머리카락 덩어리가 휙 날아갈 것 같은, 절해고도에 앉아있는 시간들

40대 Her Forties 53×45.5cm acrylic on canvas 2012

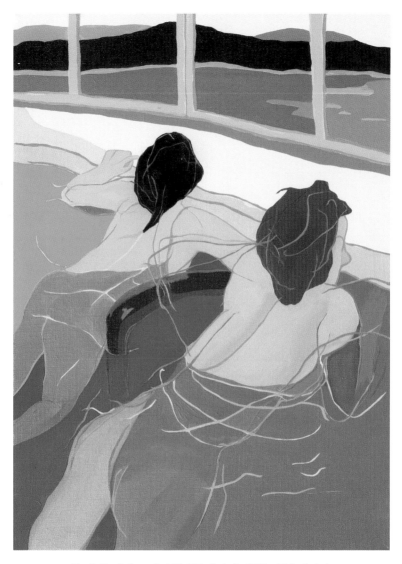

둘 다 물 맞지요. / 보글보글 마사지 해주는 물속에서 /
바깥의 막연한 바닷물 바라봅니다. / 떠오르는 태양도 막연해 보입니다.

일출 Sunrise 72.7×53cm acrylic on canvas 2012

같이 녹아 붙어
떨어지지 않는다.
밀쳐내고 싶지만
곧 그리워 질 것이다.

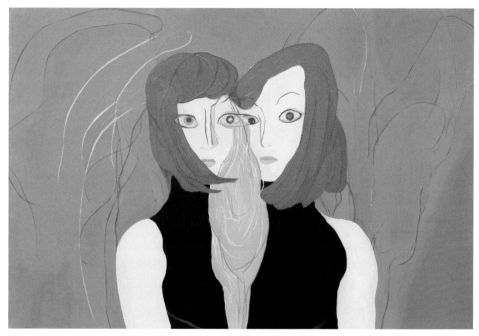

샴쌍둥이 Siamese Twins 60.6×90.9cm acrylic on canvas 2012

개업축하 화환과 걱정 많은 보살님

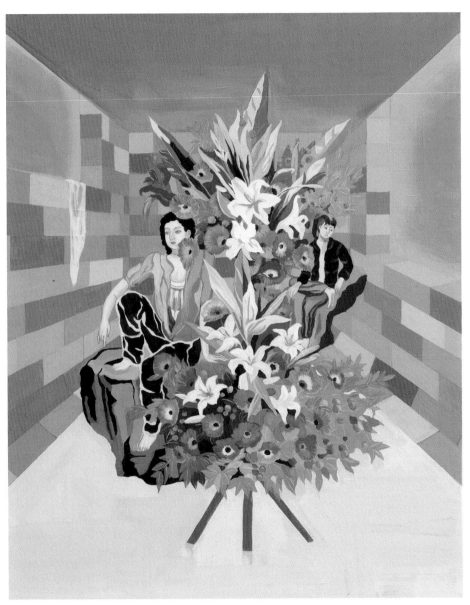

오프닝 Opening Ceremony 90.9×72.7cm acrylic on canvas 2012

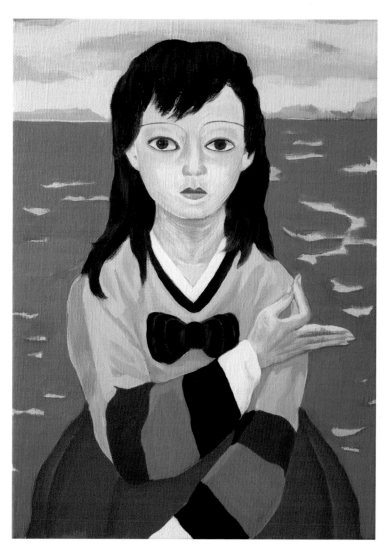

뭐가 느껴지니?
뭐가 불안한 거니?

아기보살 Baby Bodhisattva 40.9×27.3cm acrylic on canvas 2011

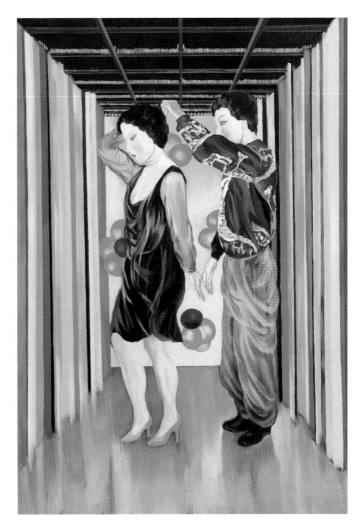

재래시장 안 골목을 돌아
도착하는 곳 사교댄스장.
별세계.
단순한 비트로
규칙적인 몸짓으로
한 바퀴 돌아주시고
종종걸음으로 앞으로
또 뒤로
수많은 사람들이 어두운
조명안에서
그들만의 세계속으로
들어간다.

현대스포츠 Modern Sports 72.7×50cm acrylic on canvas 2011

창문을 닫으면 소리는 들리지 않는다.
그렇지만 그 거센 일렁임이 보이지
않는 건 아니다.
침대보는 왜 헝클어졌겠는가.

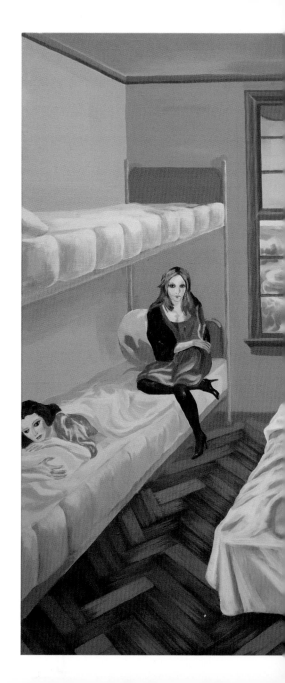

2011년 3월 March 2011
97×130.3cm acrylic on canvas 2011

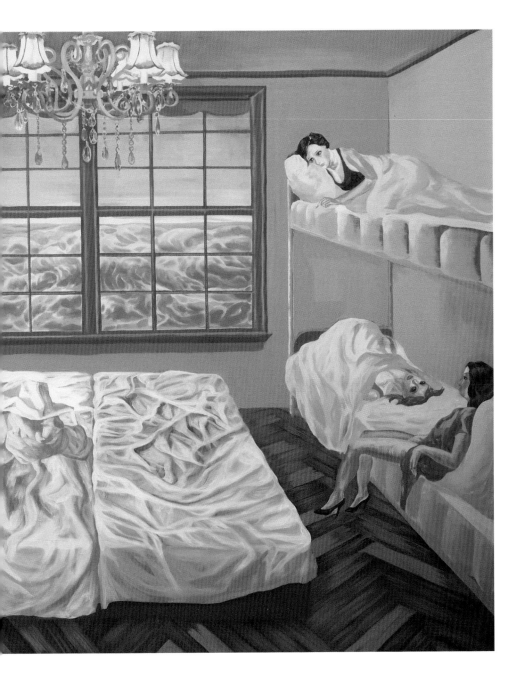

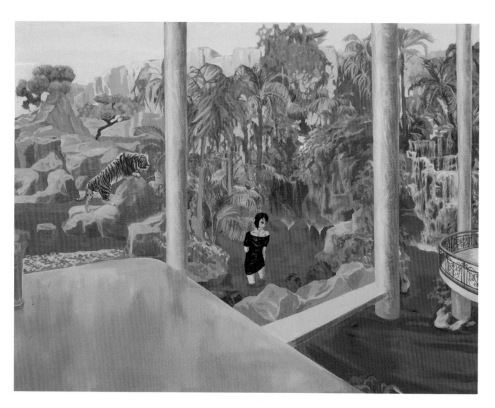

Forest I 91×116.8cm acrylic on canvas 2011

팔 한 쪽이 없는 여자와
움직일 수 없는 호랑이

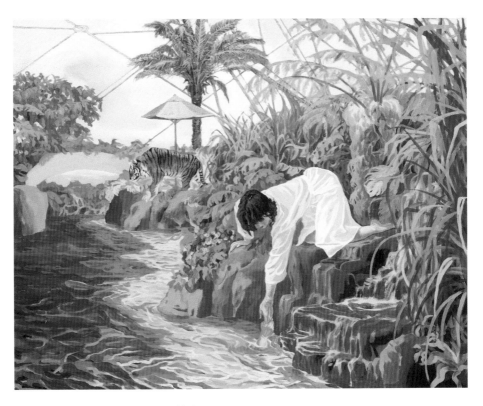

Forest II 72.7×90.9cm acrylic on canvas 2011

억지로 끼워 맞춘 숲에서는
자꾸 이상한 일들이 일어난다.

"헬스장 등록하러 왔습니다.
 원장님은 누구시죠?"

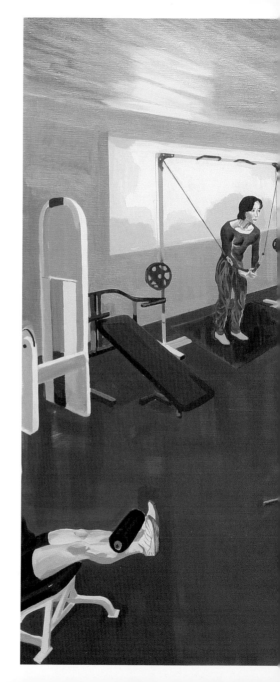

회원등록 Gym Membership Registration
112.1×145.5cm acrylic on canvas 2011

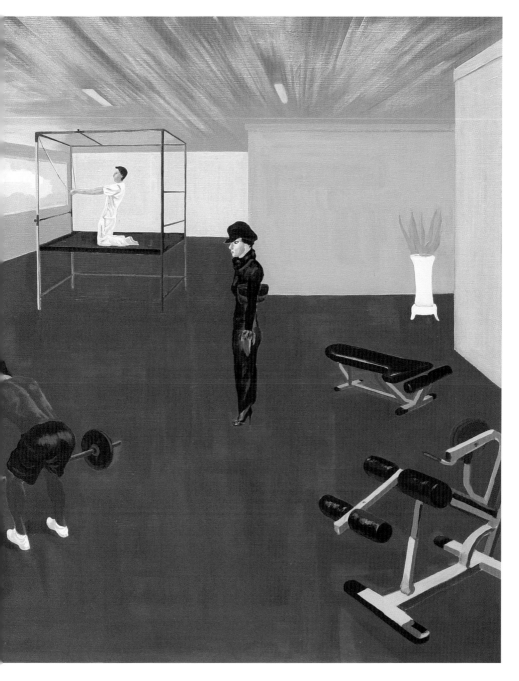

죽음과 소녀의
미래 버젼

Future I 53×33.4cm acrylic on canvas 2011

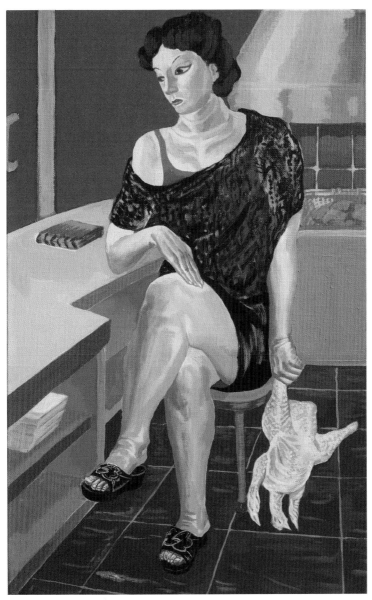

치킨 요리집 어느
여주인의
손엔 축 늘어진
생닭이 쥐어져있다.
여인은 살아있고,
닭은 죽어있다.
닭은 곧 튀겨질 참이고
다시 어느 산 자의
몸 속으로 들어갈
것이다.

Chicken House 53×33.4cm acrylic on canvas 2011

작가란 존재는 그 시대의 지진계이자 당대의 모든 삶의
고통이나 아픔에 대해 예민하게 감지하고 반응하는 이라는 인식은
방정아에게는 당연한 것이었다.
그동안 그려온 모든 그림들은 그런 맥락에서 파생된 것이다.
그동안 방정아의 그림은 마치 르뽀르타쥬적 시선을 드러내왔다.
현장문학마냥 자신의 생생한 삶의 현장에서 벌어지는 여러 일들,
그로 인해 번지는 감정들을 즉각적으로 형상화해왔다.
빠른 붓놀림과 내러티브적인 그림은 그런 이유에서 이다.

- 개인전 서평 〈방정아-관세음보살이 된 화가〉 중,
박영택 (경기대학교 교수, 미술평론)

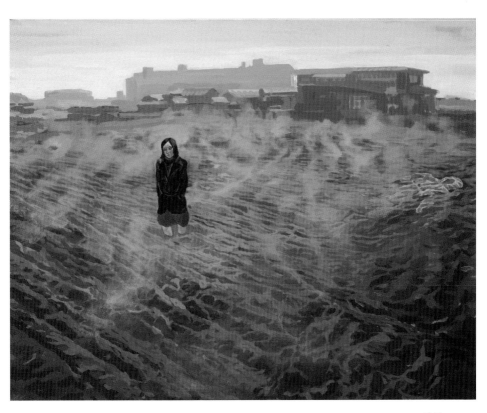

일본...

City 72.7×90.9cm acrylic on canvas 2011

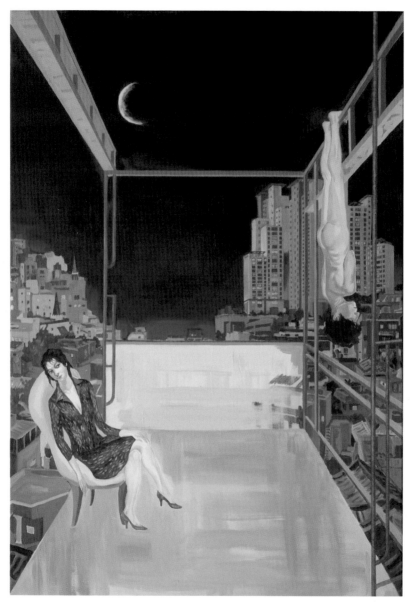

전포2동 재개발 예정지-박쥐 Jeonpo 2dong Redevelopment Area-Bat 116.8×80.3cm acrylic on canvas 2011

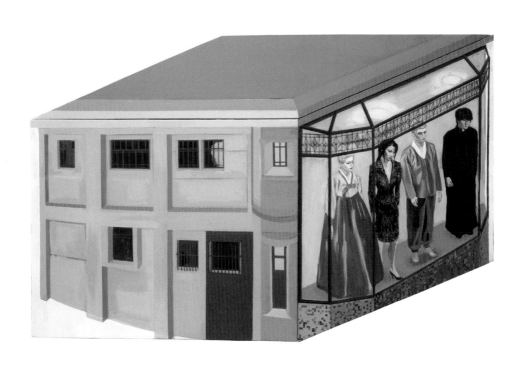

적산가옥-박쥐 Japanese House-Bat 100×155cm acrylic on canvas 2011

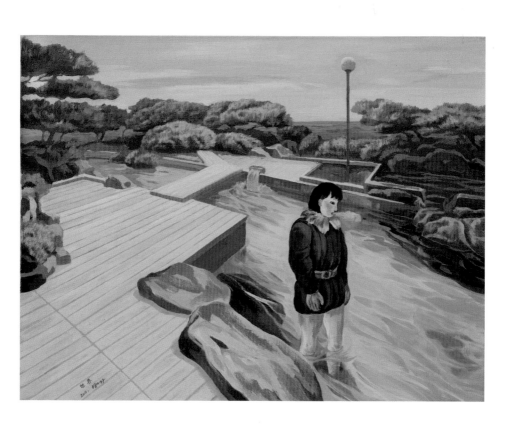

예측 불가능한 공간
세계

World 40.9×53.0cm acrylic on canvas 2011

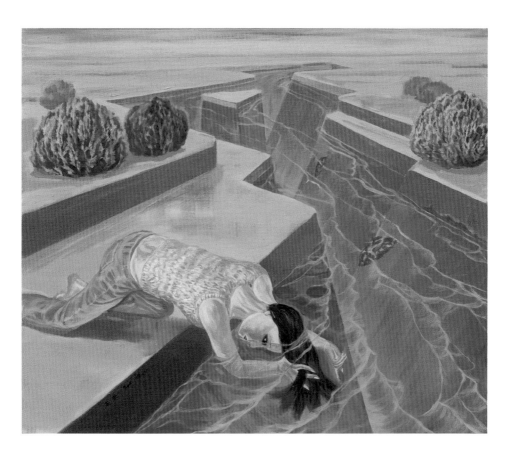

어느 착한 보살님, 지친 물님들 달래다.

Future II 45.5×53.0cm acrylic on canvas 2011

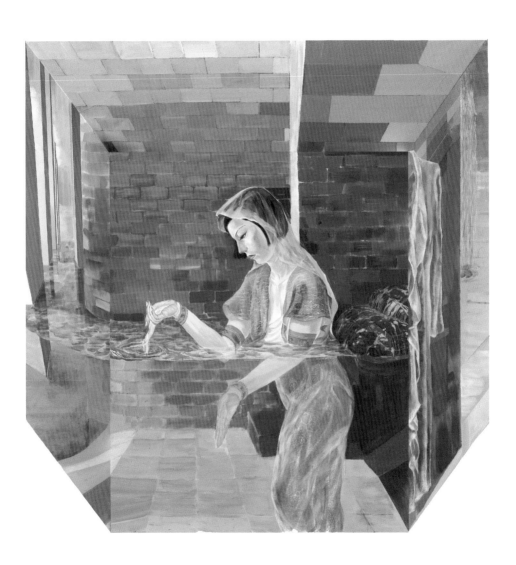

이상하게 흐른다 II It's A Strange Flow II 199×210cm acrylic on canvas 2010

세상에 보살필 일들이 많다.
그래서 너무 바쁘다.
손 발이 모자른다.
이리 뛰고 저리 뛰는 관세음보살.

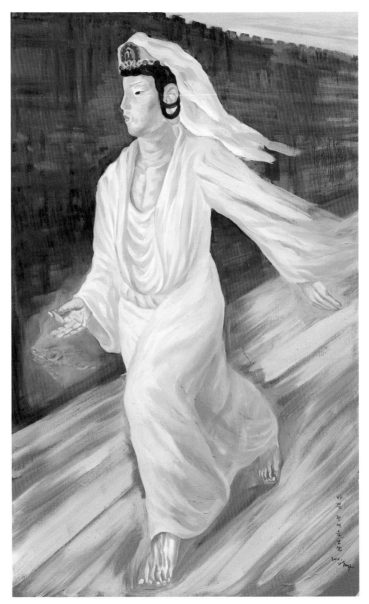

바쁜 관세음보살 Busy Bodhisattva acrylic on canvas 130.3×80.3cm 2010

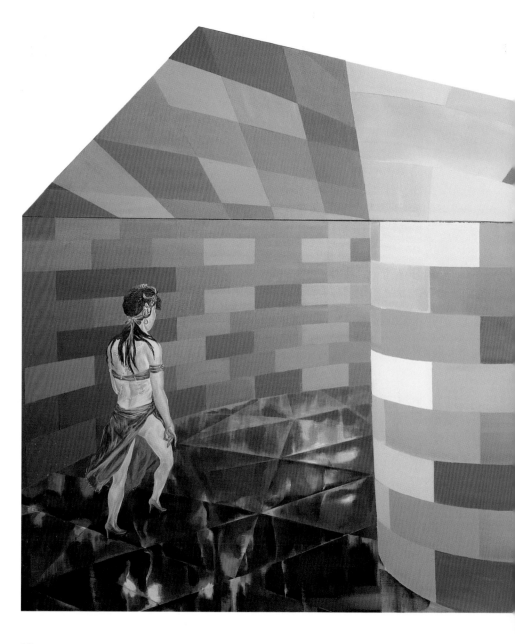

애초부터 길은 모호했다.
언뜻 찬란했고
또 유혹적이었다.
구불구불 이 코너만 지나면...
그들이 도착할 수 있는 곳은
없었다.
잠시 누워 낯선 천정을
올려다 볼 뿐.

관세음보살은 작가 자신, 예술가란 존재와 등치된다.
화려하고 관능적인 옷차림에 화관과 영락을 걸치고 있는
관세음보살은 검은 강과 검은 땅 위에, 사창가에.
일상의 공간에 도시에 출몰한다.
갖가지 재앙으로부터 중생을 구원한다는 이 보살을
작가는 예술가란 존재와 겹쳐낸다. 고통에 허덕이는 중생이
일심으로 그 이름을 부르기만 하면 즉시 그 음성을 관하고
해탈시켜 준다는 관세음보살이란 존재가 오늘날 더욱
필요해서일 것이고 오늘날 예술이, 예술가들이 그런 아픔을
치유하고 보살피고 쓰다듬어주어야 하지 않나하는 생각이
묻어있다.

 - 개인전 서평 〈방정아 – 관세음보살이 된 화가〉 중,
 박영택 (경기대학교 교수, 미술평론)

예술가들 Artists 165×259cm acrylic on canvas 2010

앉아있다.
불편하게 다리를
틀어서,

손가락도 불편하게,
깊이 생각하고 있다.

그가 할 수 있는
유일한 일.

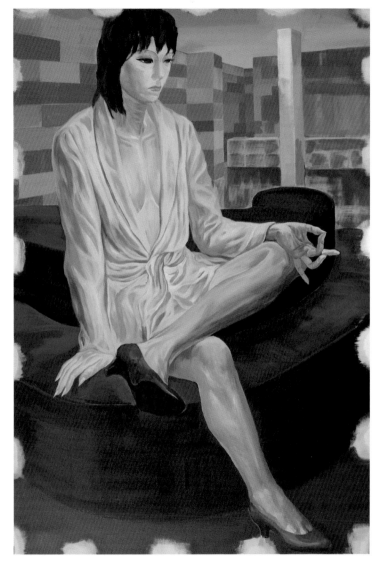

반가사유상 半跏思惟像 Pensive Bodhisattva 130.3×97cm acrylic on canvas 2010

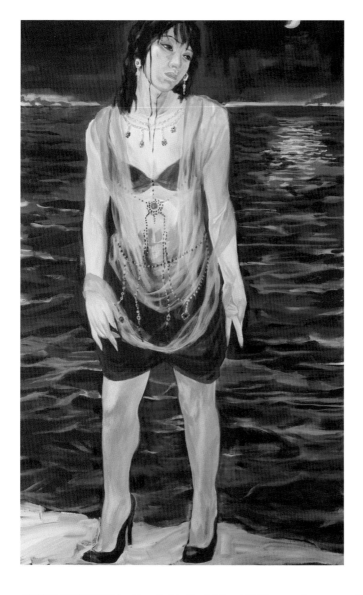

달 반쪽이 가만히 떠서
밤바다를 비추고
바다는 일렁일 때마다
그 빛을 감동적으로
반짝였다.
검은 땀을 흘리는
정체불명의 한 존재
물 속에서 걸어 나왔다.

수월관음도 水月觀音圖 Water-Moon Bodhisattva Painting 145×89cm acrylic on canvas 2010

어디서 본 듯한 느낌.
시간 · 공간의 모든 감각을
무디게 만들어 급기야
비현실적인 시 · 공간에
서 있게 하는 여행지.
낯선 풍경일 수밖에 없는
붉은 먼지, 모래, 바위, 덤불.
그리고 붉은 얼굴의 늙은 점원.
그 모든 것이 나와 무관치 않고
깊고 둥글게 연결되어 있음을
느끼게 되는 순간이 있다.

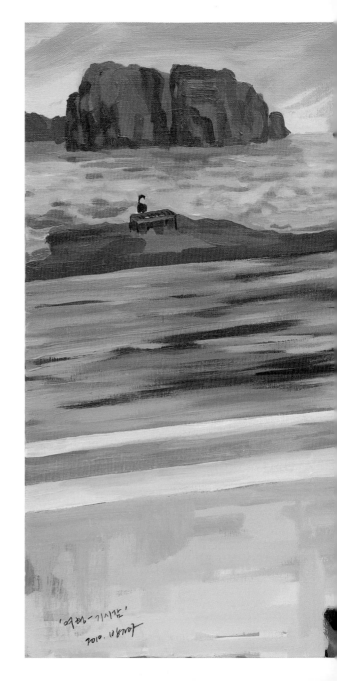

여행-기시감
Travel-A Sense of Dejavu
60.6×90.9cm acrylic on canvas 2010

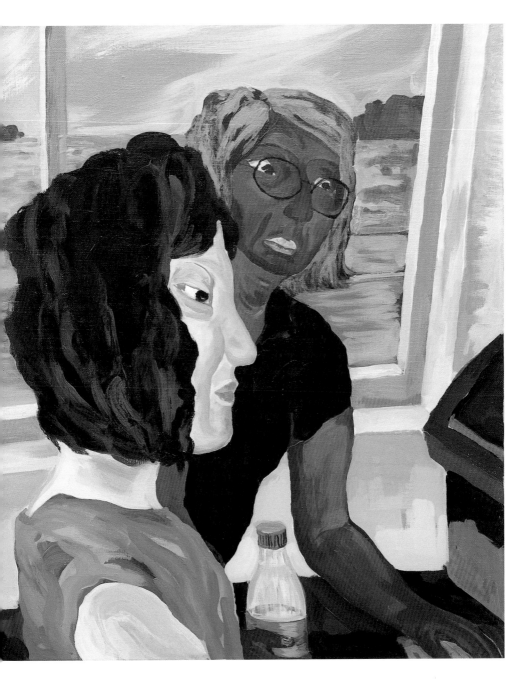

진정한 미래적인 마인드가 무엇인지를 망각한 자가
우리의 풍경을 어떻게 망가뜨리는지
우리는 지금은 뼈아프게 보고 있다.

70년대식으로 뜯어먹힌 풍경 A 70s-Style View 130.3×162.2cm acrylic on canvas 2010

그 풍경 앞에서 분열
안 되는 것이 더 어렵다.

분열 A Mental Breakdown 90.9×65.1cm acrylic on canvas 2010

점박이 물범 녀석들은 아무렇지도 않게 이 곳 저곳 헤엄쳐 다니는데,
우리네 신세는 정교한 경계선에 막혀 꼼짝달싹 못합니다.

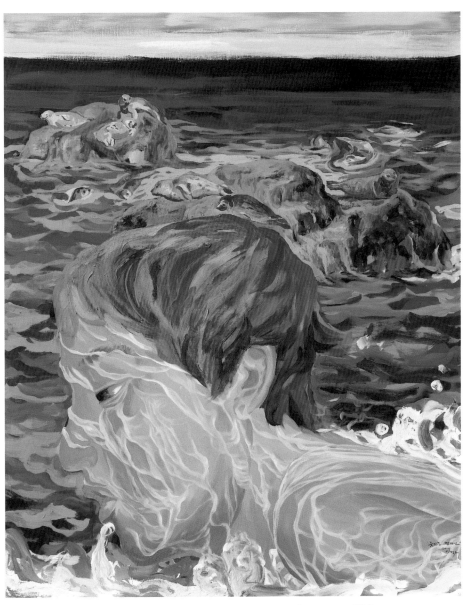

웃기는 경계선 Fucking Boundry 162.2×130.3cm acrylic on canvas 2010

느리게 다시마가 물결에 흔들린다.
저 멀리 톳 캐는 아줌마의 몸짓은 재빠르다.
저 유연한 몸짓.
바위 혼자 생각한다.
사람들이 북적이던 조금 전 나를 지그시 밟고 있던
어느 여인을 생각한다.

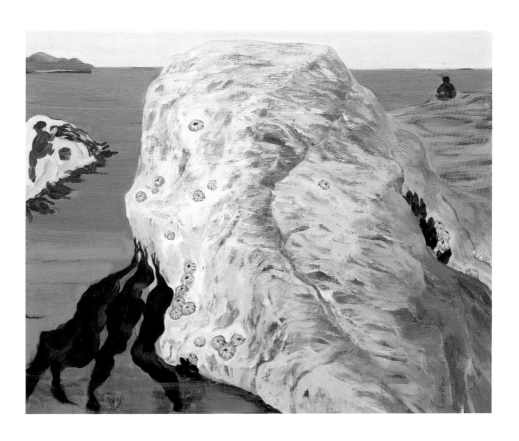

일요일 오후 Sunday Afternoon 72.5×91cm acrylic on canvas 2010

굳이 말썽을 일으킨다.
기어이 대립하게 만든다.
멀쩡한 걸 부수고 새롭답시고 천박하게 만든다.

설치는 녀석들 Rowdy Guys 72.2×90.9cm acrylic on canvas 2010

생경해서
서툴러서 꾸미기는 것도 엉터리입니다.
화장도 의상도 너무 너무.
그 여인의 팔에 갇힌 닭한마리도 곧 어디론가
푸드득 날아갈 폼입니다.
뭔가 곧 일이 터질 곳 같은 곳.
부산이라는 곳이 그렇답니다.

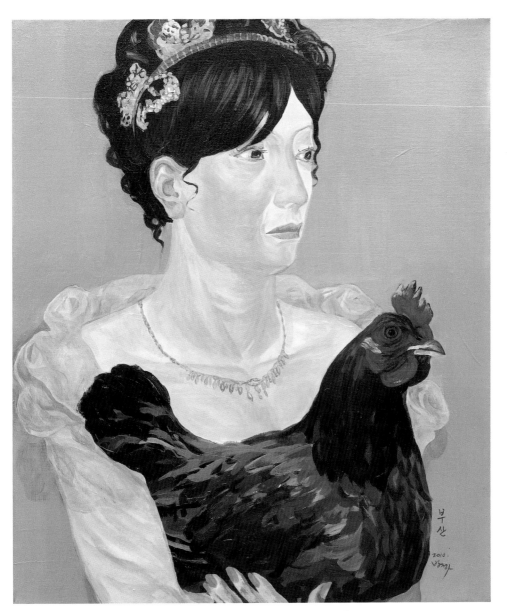

부산 Busan 72.5×60.5cm acrylic on canvas 2010

그가 세상을 떠난 후 어느 날
이곳에 한 마리 수탉이 찾아왔다.
기름이 잘잘 흐르는 화려한 털을 가진
그 수탉은 기품 있어 보였다.
그 뒤 이 곳 사람들이 암탉을 짝지워 주었으나
아직 어색하다 한다.

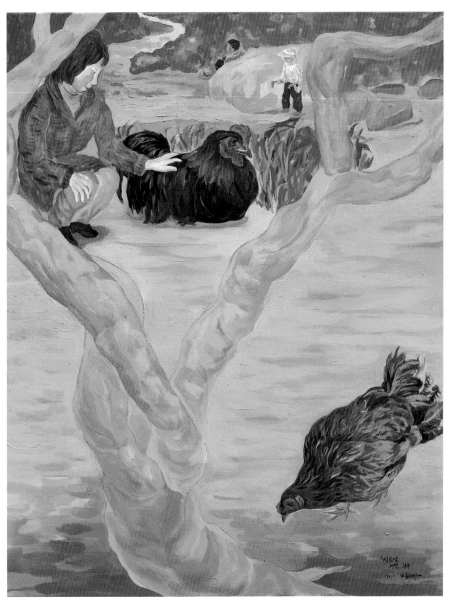

정토원 어떤 부부 A Couple In The Pure Land 116.8×91cm acrylic on canvas 2010

그는 낮은 것에 절하고 섬기고자 했다.

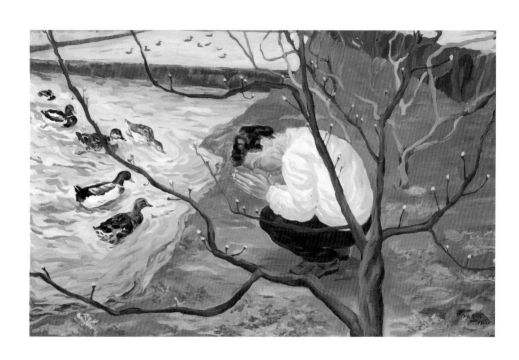

노란꽃망울 Yellow Flower Buds 80.3×116.8cm acrylic on canvas 2010

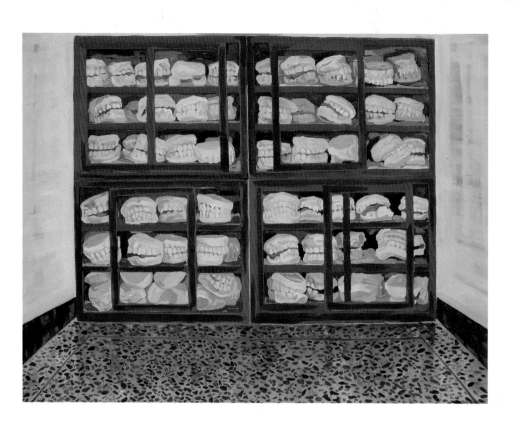

낄낄낄 히히히 큭큭큭
시끄럽다.
당장이라도 그 선반장에서 튀어나와 내 뺨을 후려갈기며
확 웃을 것 같다.

웃는 이빨들 Smiling Teeth 112.1×145.5cm acrylic on canvas 2009

화분 속에 갇혀 있던 식물들
어떤 땅에 심어진다.
각자 서로 눈치만 본다.
우리가 어울릴 수 있을까 자꾸 의심한다.
숲이 될 수 있을까 걱정한다.

이식된 숲 A Transplanted Forest 112.1×145.5cm acrylic on canvas 2009

세상은
외로운 한사람의 고통을
돌아볼 겨를이 없다.
그래서 잔인하다.

세계 l World l
97×162.2cm
acrylic on canvas
2008

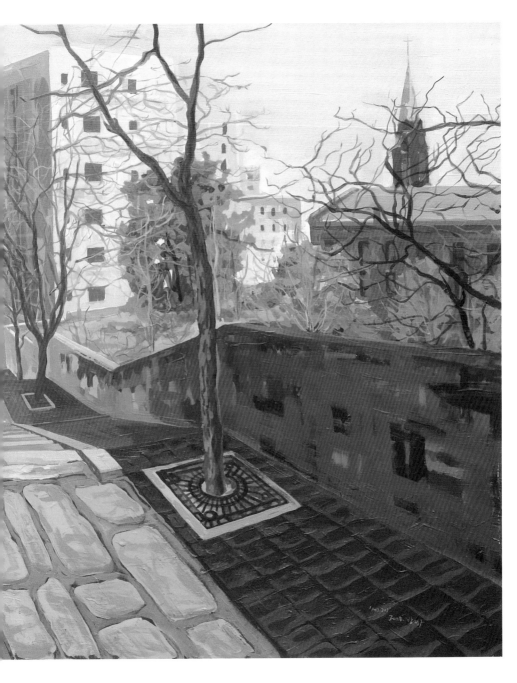

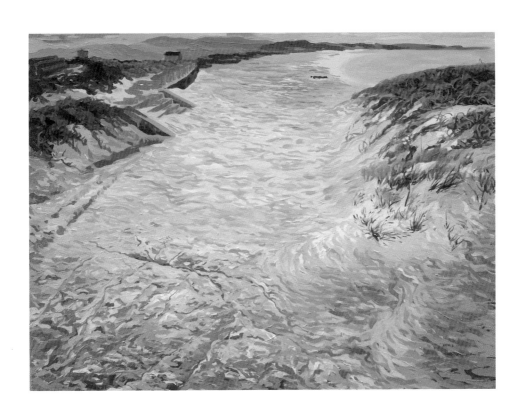

세계Ⅲ World Ⅲ 112.1×145.5cm acrylic on canvas 2008

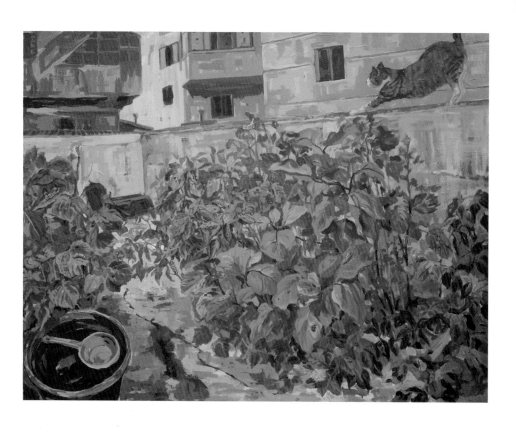

예쁜 나방이 될거냐
배고픈 새들에게 몸을 내어 줄거냐
애벌레 너가 존재 할 권리있다.

너의 삶 권리있다 Your Life, Your Rights 112.1×145.5cm acrylic on canvas 2008

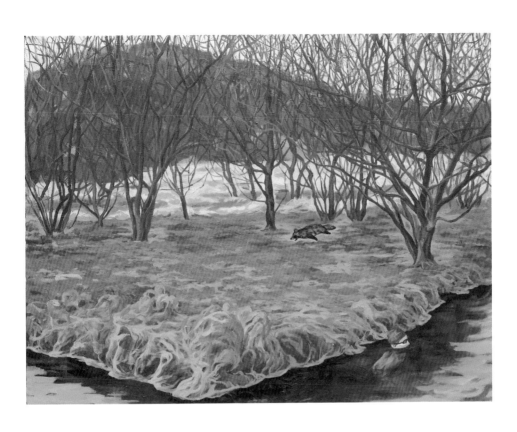

밀렵꾼에 의해서도 아니고
로드킬도 아닌
그런 죽음

자연사 Natural Death 112.1×145.5cm acrylic on canvas 2008

안마사 맹인 이씨는 오늘도 열심히 일한다.
그러다가 문득 꽃이 기억나지 않는다는 사실에 괴로워졌다.
먼 기억 속의 풍경들이 마구 엉켜 버린다.
그리하여 그는 새로운 이미지를 창조한다.

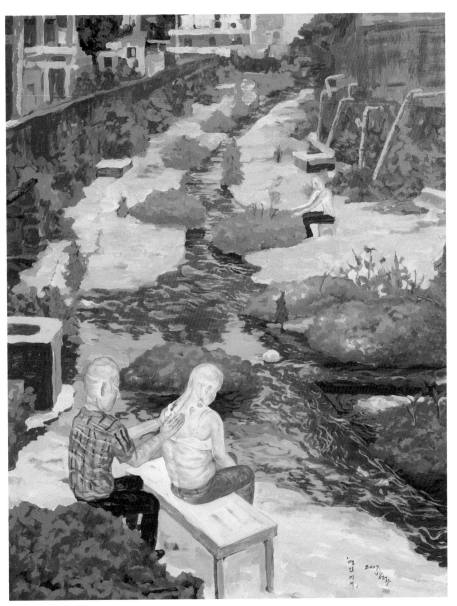

맹인 이씨 A Blind Man Mr. Lee 145.5×112.1cm acrylic on canvas 2007

방정아는 시각서사와 문학서사 두 영역을 꿰뚫는다. 음악과 문학의 접점에서 노래의 매력을 발견할 수 있는 것처럼, 방정아의 그림은 시각언어와 문자언어를 탁월한 차원에서 통합했을 때 얻을 수 있는 리얼리즘 회화의 핵심에 근접해 있다. 서사의 문제만이 아니다. 방정아 서사를 구축하는 것은 그가 다루는 소재나 주제의 이야기 구조와 더불어 그것을 다루는 스타일의 독특함이다. 우리가 방정아 그림을 통해서 방정아 내러티브에 공감해온 것은 그것을 뒷받침하는 스타일 때문이다. 그것은 구상회화와 변별한 형상회화의 특징 가운데 하나이다. 방정아 서사는 문학서사와는 차별화한 시각서사의 매력을 가지고 있다. 더 중요한 것은 태도의 문제이다. 방정아는 자신의 삶 자체와 그 주변의 정황들을 낱낱이 헤아리고 그 속에 뛰어드는 리얼리스트로서의 태도를 가지고 있다.

- 방정아 개인전 서평〈살면서 그리면서〉중,
 김준기 (미술평론, 대전시립미술관 학예실장)

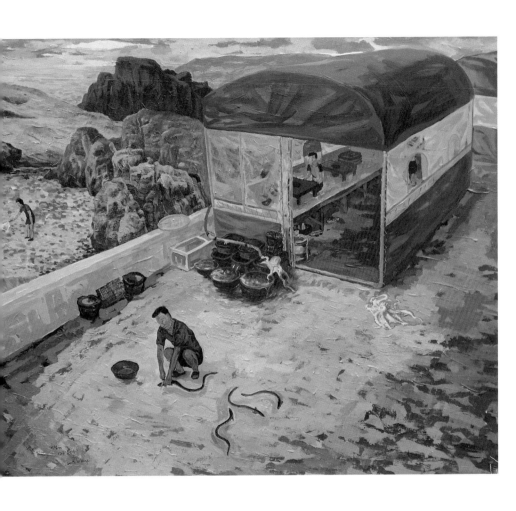

내가 먹고 살기 위해서네.
미안하네, 뱀장어.

이렇게 살아갑니다 My Job 130.3×162.2cm acrylic on canvas 2007

바스락거리는 네가 좋아.
살짝 건드렸을 뿐인데 쉽게 바스러져 버리는 안타까움 또한 좋아.
기꺼이 바스러져 거름이 되고자 하는
네가 아름다워.

건조한 너의 매력 Your Dry Charm 130.3×162.2cm acrylic on canvas 2007

"이건 얼맘미꺼?"
지나가다 멈춘 사람들의 물음에
끝없이 들었다 놓아지는 강아지들.
거의 탈진 상태.
세상풍파에 거칠고 약아진 늙은 여인에겐
그들은 단지 만오천원짜리 물건일 뿐.

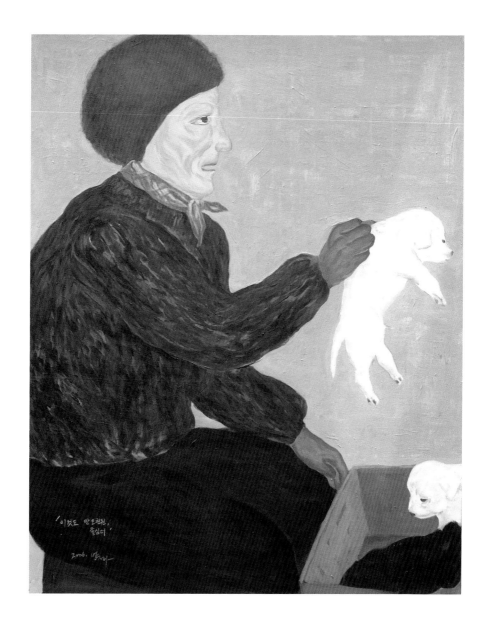

이것도 만오천원 좋심더 That's 15,000 Won, It's Good 90.9×72.7cm acrylic on canvas 2006

'새우깡 있니?
없어?
없으면 됐고요.'

순식간에 날아들었다가
또 순식간에 외면하는 녀석들.

마지막 새우깡 하나를 쥐고
서있는 한 사람과
그 녀석들과의 긴장관계.

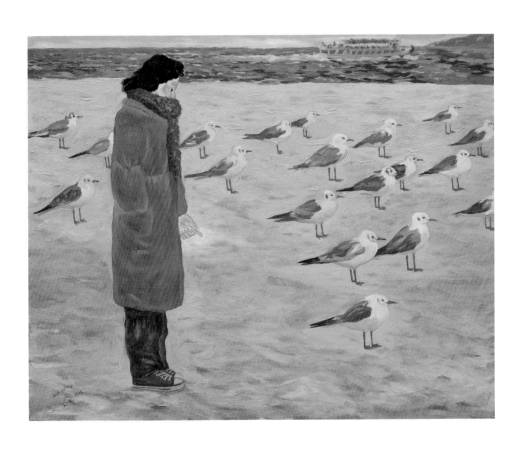

없으면 됐고요 If You Don't Have It, That's All. 130.1×161.5cm acrylic on canvas 2006

불공정해!
쟤는 날렵하잖아.
난 내 몸조차 가누기 힘들어!

대전시립미술관 기획전 중
외국인 관객이 그림 앞에서
같은 동작을 취하고 있다.

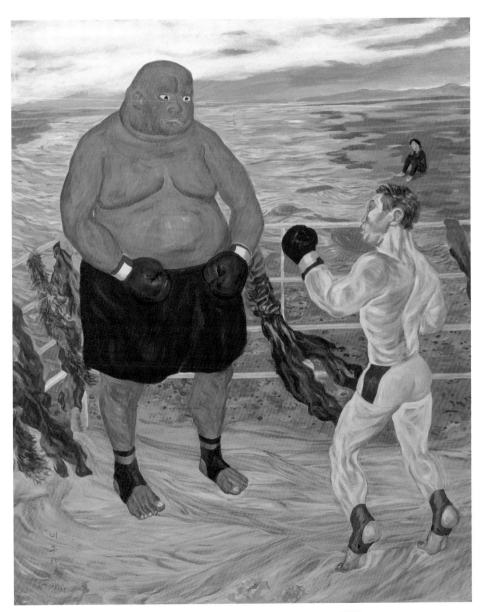

너무해! It's Not Fair! 162.2×130.3cm acrylic on canvas 2005

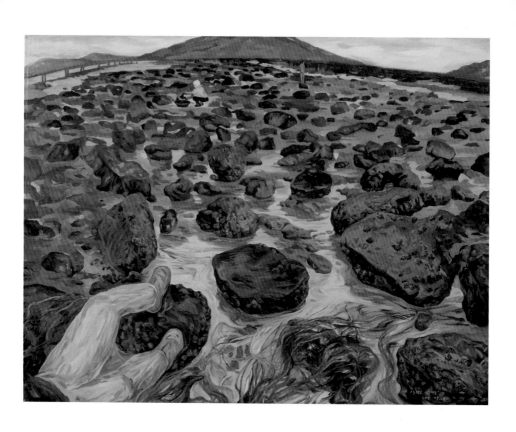

썰물이 되었을 때 끝없이 펼쳐지는 미끄러움들
미역, 김, 파래
그 촉감들이 한 순간 그 곳을 지배한다.

드러난 미끄러움 Exposed Slipperiness 112.1×145.5cm acrylic on canvas 2005

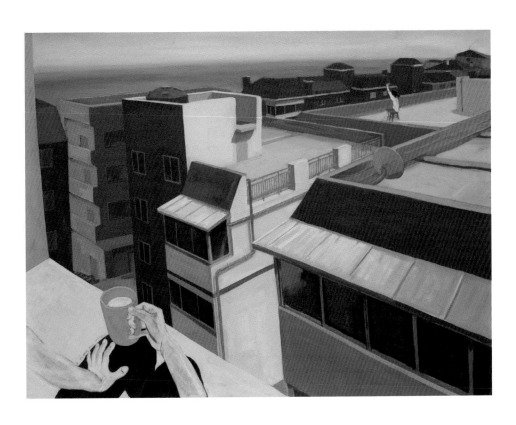

가까이 있으나 언제나 그리운,
나의 영원한 오아시스

바다

오, 나의 영원한 오아시스 Oh, My Eternal Oasis 112.1×145.5cm acrylic on canvas 2005

'발견'의 모티브는 그녀의 그림에서 중요한데, 그림의 주인공들은 마치 갑자기 길에 파놓은 구덩이에 빠지듯이 일상에서 예기치 않게 맞닥뜨린 어떤 순간들을 통해 아찔한 심연을 경험한다. 이 경험은 아주 작고 순간적이지만, '나'라는 존재가 '타인들'과 맺는 관계의 불가사의함을 적나라하게 폭로하는 것이기도 하다. 방정아의 작업들은 이렇게 최근의 퇴행적인 개인주의적 취향에 함몰되지 않으면서도 사회와 개인의 그물이 얽어내는 미세한 풍경을 놓치지 않는 어떤 성취의 지점을 보여준다.

- 2007월간미술 리뷰 중 일부
조선령 (미술평론가)

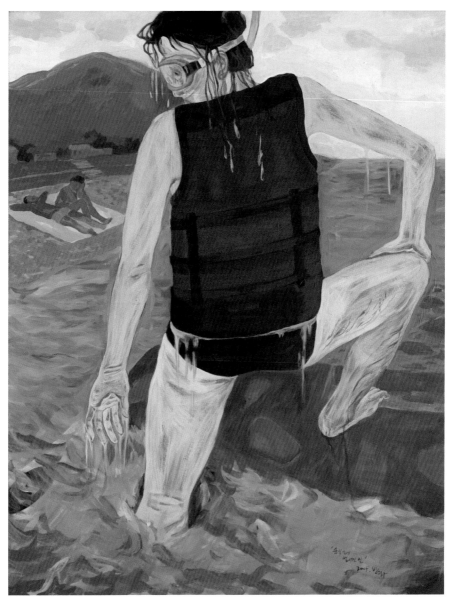

순식간에 벌어진 일 What Happened In An Instant 116.8×91cm acrylic on canvas 2005

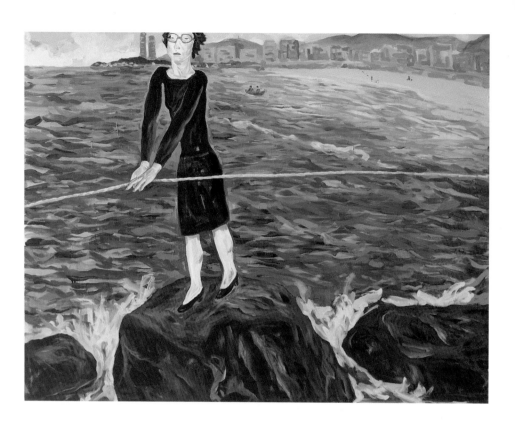

어려운 길만 골라서 가는 어떤 인생
흐린 시력만큼 이나 그녀의 미래는 탁하다
하지만 괜찮을 거다.

왜 거길 가려는거지 Why On Earth Do You Wanna Go There? 112.1×145.5cm acrylic on canvas 2005

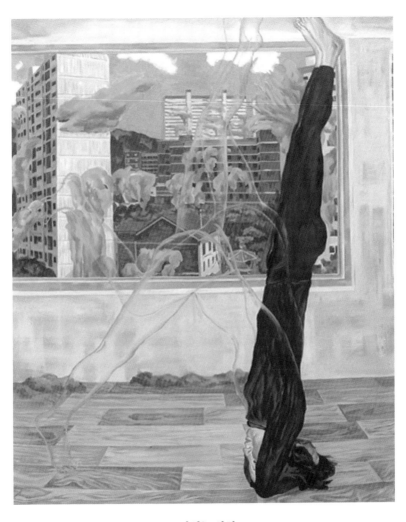

느닷없는 상상.
인내심을 잃어버린 산들이 아파트를 뚫고 해일처럼 몰려온다.
그녀는 거꾸로 선 채 중얼거린다.
'뭔가 불안해'

녹색 해일 Green Tsunami 162.2×130.3cm acrylic on canvas 2005

컴퓨터 스트레스로 시체처럼 엎드려 있는 젊지 않는 젊은이들.

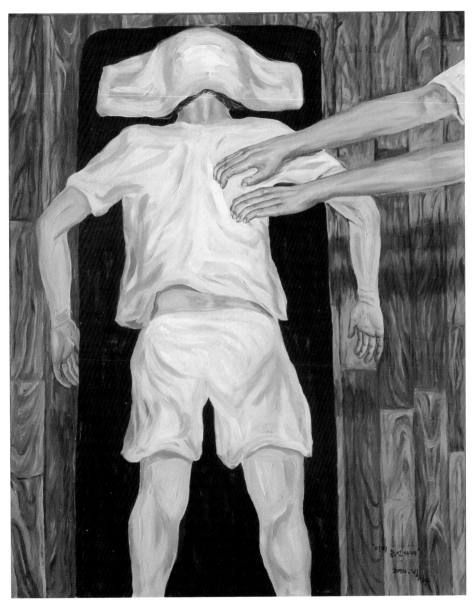

이미 늙었다네 She's Already Old 90.9×72.7cm acrylic on canvas 2004

야! 동생들아
우리 사막에서 전쟁 놀이 좀 하자.
옛! 형님,.. 형님.

똘마니들-옛! 형님, 형님, 형님 Ttolmani-Yes! Sir! 194×97cm acrylic on canvas 2003

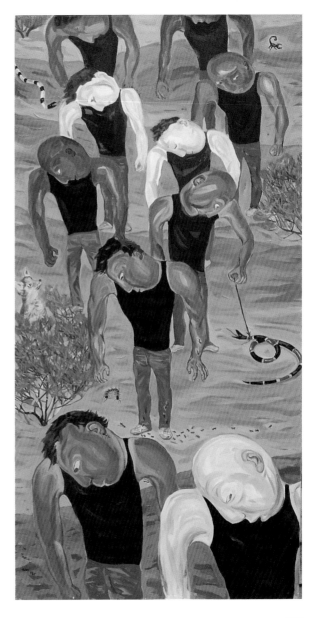

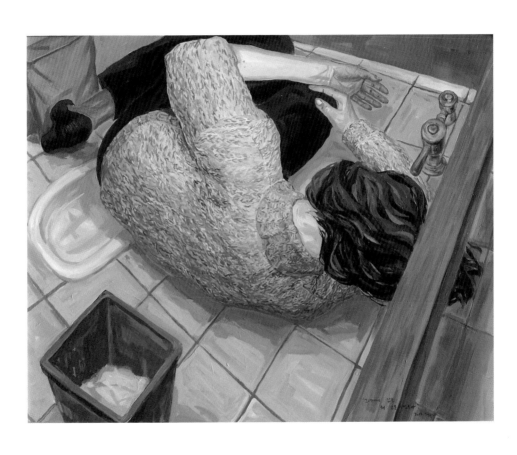

어느 공중화장실에서 쓰러진 마약중독자.

그녀에게 삶은 왜 고통이었을까 Why Was Her Life Was In Pain? 91×116.8cm acrylic on canvas 2002

잎들과 줄기 모든 것이
새의 시체와 함께
거센 강바람에 휘날린다.
아직 페인트 칠이 안 된
신축 아파트도 휘날린다.
도무지 다시는 어떤 것도
살아날 것 같지 않은
이 곳.

긴 겨울잠에 빠졌을 뿐이다

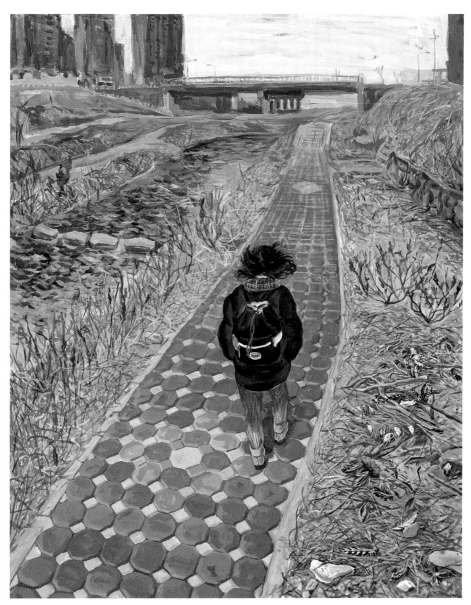

생명이 시작되기 전 Before Life Begins 90.9×72.7cm acrylic on canvas 2002

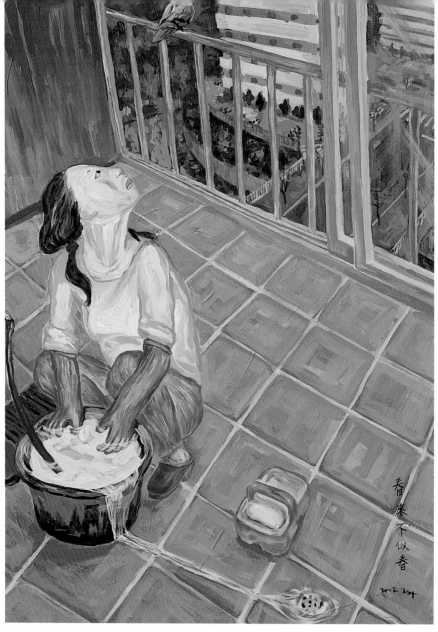

춘래불사춘 春來不似春 Spring is Not Like Spring 72×50cm acrylic on canvas 2002

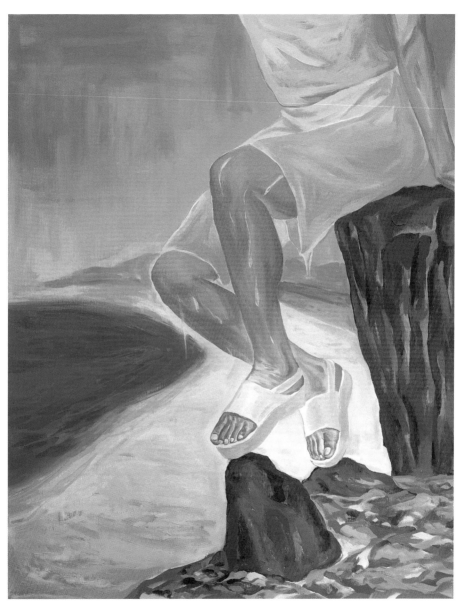

간신히 버텨온 삶 Life Barely Held 116.8×91cm acrylic on canvas 2002

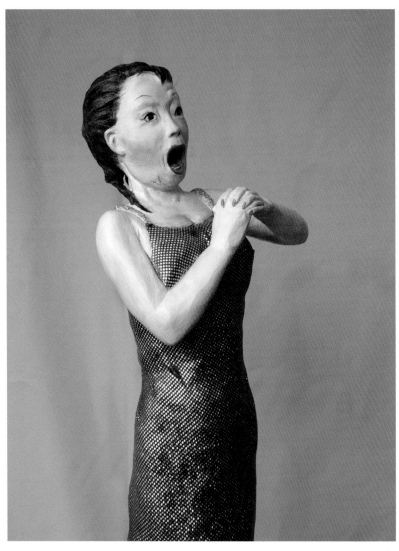

꽃잎은 하염없이 바람에 지고
만날 길은...

동심초 Dongshimcho; Title of A Song 40×25×15cm mixed media 2001

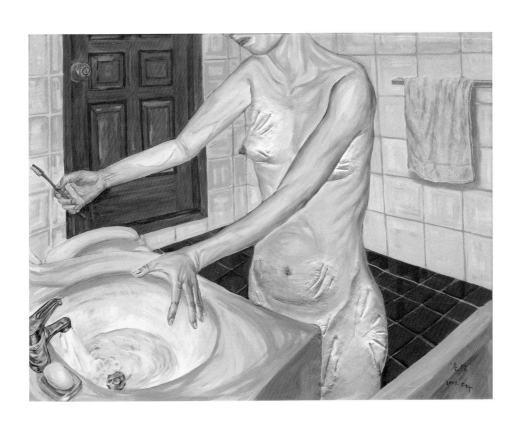

부풀었다 다시 쭈그러진
배, 가슴, 엉덩이,
엄마들의 영광의 상처라고 해두자.

틈살 Chapped Skin 112.1×145.5cm acrylic on canvas 2001 (국립현대미술관 소장)

'고독함의 상쾌한 매력'(2001)에는 화면의 대부분을 차지하고 있는 2층 양옥집 한 채가 등장한다. 물론 그 앞에는 마른 나무 한 그루와 봉고 차 한 대가 있고, 주변의 골목과 건물들도 삐죽이 보인다. 그러나 주인공은 2층 양옥집이다. 미색계열의 하늘색 또는 형광 빛 연녹색 페인트를 칠한 집이다. 시멘트 미장으로 마감한 회색 표면을 미화하기 위해서 칠하는 여러 색깔들 가운데 유독 이 색이 도드라져 보이는 것은 통계 따위로는 해명할 수 없는 부산스러운 느낌 같은 것이다. 그것은 부산의 주택 건축을 생각할 때 가장 먼저 떠오르는 하나의 표상이다. 방정아의 그림이 재현 회화의 일반적인 상투성으로 벗어나는 것은 이 그림에서와 같이 부산스러움을 포착하는 예민한 더듬이가 살아있기 때문이다.

- 방정아 개인전 서평 〈살면서 그리면서〉 중,
 김준기 (미술평론, 대전시립미술관 학예실장)

나는 전에 언젠가 그림 〈고독함의 상쾌한 매력〉을 "내가 가지고 싶은 그림"이라고 말한 적이 있다. 미술 언저리에서 일한지 꽤 되었지만 그림을 가지고 싶다고 생각한 적은 거의 없는 데 말이다. "가지고 싶은 그림"이란 내게 어떤 의미였을까? 내 취향을 아는 사람들이라면, 새로 이사한 아파트에 어울릴 예쁘장한 그림이기 때문은 아니라는 것을 알 것이다. 어쩌면 그건, 그 그림이 단순히 사람없는 풍경을 묘사하고 있는 데도 굉장히 내밀하고 비밀스러운 느낌이 드는 그림이었기 때문인 것 같다.

-개인전 서문 중,
 조선령 (미술평론, 전 부산시립미술관 학예연구사)

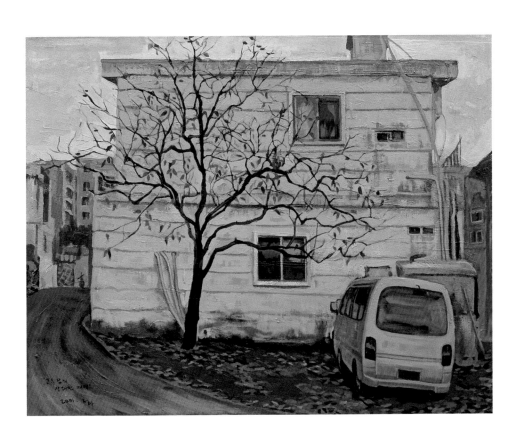

고독함의 상쾌한 매력 A Refreshing Charm of Solitude 72.7×90.9cm acrylic on canvas 2001

달필로 쓱쓱 그려진 그림에 붙은 이 경쾌하게 쓰여진 글자, 제목은 마치 전통 동양화에 기재된 화제(畵題)와도 같이 다가온다. 그러니까 작가 자신의 생활 속에서 느낀 감흥을 시의(詩意)가 듬뿍 담긴 문장으로, 뜻이 의미심장하고 지구가 정연한 제발로 담아 시와 그림, 글과 이미지의 결합을 꾀하고 있는 것과 동일하다는 생각이 들었다. 사대부문인들에게 그림(시서화)이란 결국 자신의 삶의 소회를 드러내고 인생과 현실에 대한 비판, 자신들이 세계관, 가치관을 표상하는 것이었다. 문인들이 그림을 그리고 제발을 적어 놓는 일은 세계의 본질을 파악하고 본 것을 표현하는 일이다. 그려진 형상에 덧대어 자신의 심흥을 드러내는 일이었던 것이다. 따라서 '시서화'는 당연히 하나로 융합되어 표출되었다. 방정아의 경우 그림과 제목은 불가분의 관계를 맺고 있다. 그림은 우의로 가득하고 그 제목은 하나의 단서로 다가온다. 그림의 제목은 작가 자신이 보고 느낀 세계에 대한 주석과도 같고 그에 기생해 써나간, 그려나간 흔적이다.

방정아의 그림 안에 들어간 제목은 주제의식, 그리고 형상의 내용을 보충해 주거나 보는 이의 상상을 자극하기도 하지만 그것보다는 작가에게 그림이란 것이 무엇인지를 좀 더 드러내는 편이다. 그림 그리는 주체의 시선과 현실인식을 발화하는 것이다.

- 개인전 서평 〈방정아 – 관세음보살이 된 화가〉 중,
 박영택 (경기대학교 교수, 미술평론)

160

금강산 오고가는 일

미션임파서블 Mission Impossible 116.8×91cm acrylic on canvas 2001

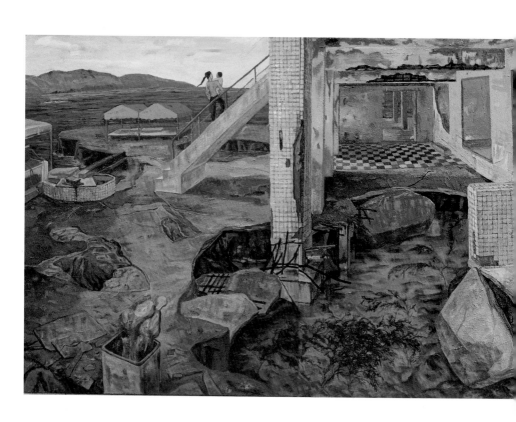

복귀 Return 162.2×390.9cm acrylic on canvas 2001

부산의 송도 앞바다
거북섬이라고 작은 바위섬이 있었다.
한 때 그곳에는 꽤 시설 좋은 회센타가
바위섬 전체를 뒤덮고 있었고
장사도 제법 잘 되었겠지
그러다가 언젠가 부터 그곳 장사도
영 신통치 않아졌을 테고
한집 두집 횟집들이 빠져나가
그야말로 폐허의 섬이 되어버린 것이다.
그런데 말이다
몇 년의 시간이 흐르자 신기하게도 그 횟집들
은 점점 부식되어 모습을 잃어갔고
그곳엔 바닷물이 고이고 바다풀들이 생겨났다.

바다가 다시 그 거북섬을 품어준 것이다.
그리고 생명이 피어나기 시작했다.

163

예전에 그랬었다.
지방 뉴스란에서는 흔했던,
얼굴 푹 숙이고 신발 구겨 신고
경찰서에서 조사받던 피의자들.

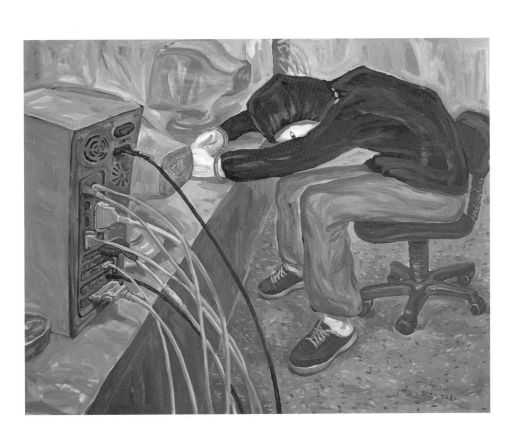

변심한 동거녀에 앙심 품고
He Had A Grudge Against His Unfaithful Girlfriend Who Was Living With Him And ...
91×116.3cm acrylic on canvas 2001

개수대 물 때
끈적임과
영양크림의 번질거림

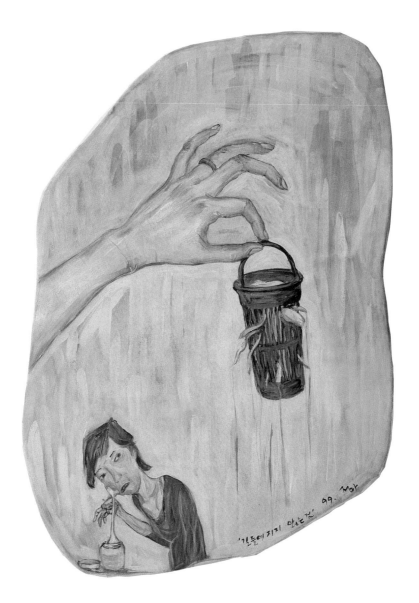

길들여지지 않는 것 The Thing That Cannot Be Accustomed To 88×66cm acrylic on canvas 1999

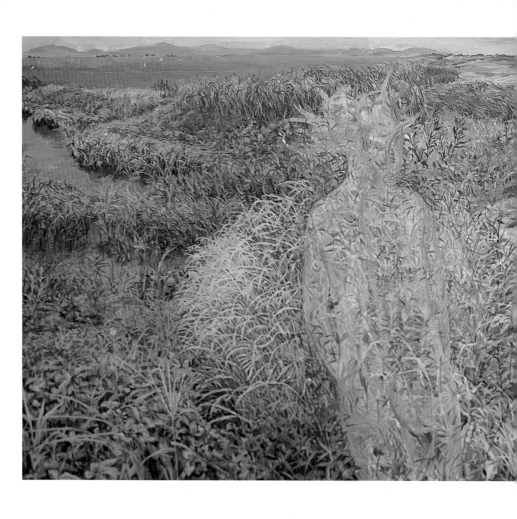

복식호흡 Abdominal Breathing 162.2×390.9cm acrylic on canvas 1999

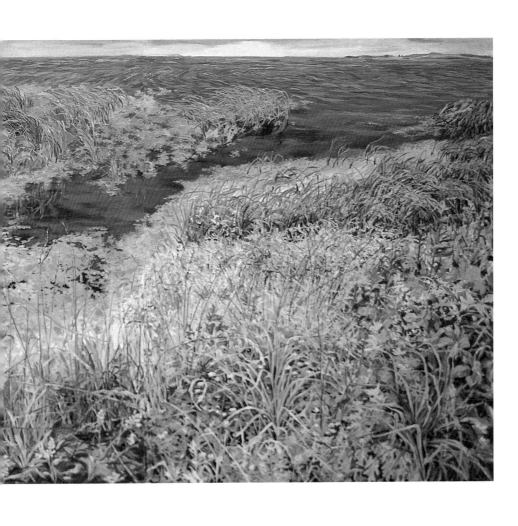

낙동강과 부산 바다가 만나는 지점

갈대와 잡풀들 속에서
배 아래 깊은 곳에서 터져나오는 큰 숨 쉬기.

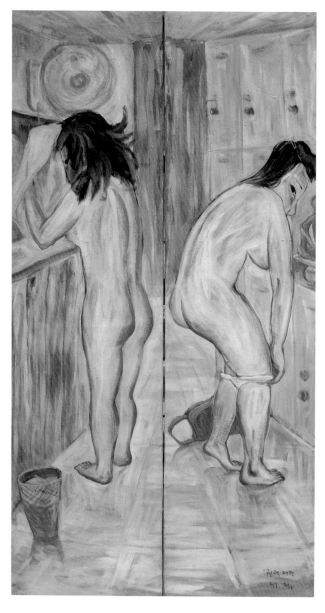

대중 목욕탕 탈의실에서
다시 몸으로 재편성되는
권력

▶ 덥고
눈은 안떠지는데
괴물 같은 녀석들이
이곳 저곳 물어뜯고 있다.

권력재편 The Power Shift 143×73.5cm acrylic on panel 1999

고도의 집중을 요하는 일
하지만 헛탕치기 쉬운 일

집중 Concentration 22×16×10cm 지점토에 채색 1997

썰물 The Ebb Tide 72.7×60.6cm acrylic on canvas 1997

끈적거리는 오후 A Sticky Afternoon 72.7×60.6cm acrylic on canvas 1996 (대전시립미술관 소장)

그녀의 〈집 나온 여자〉는 아이를 업고 집을 나온 여자가 늦은 밤 허기를 때우기 위해 어묵을 먹고 있는 장면을 보여 준다. 아마도 부부 싸움 끝에 혹은 남편의 폭력을 피해, 아이를 들쳐 업고 무작정 집을 나온 여자 같다. 정작 집을 나오긴 했지만 아마도 종일 끼니를 걸렀을 테고, 결국 배고픔을 이길 수 없어 길가 포장마차에서 파는 어묵을 게걸스럽게 먹고 있다. 상황은 심각하지만 먹는 데 너무 열중하는 표정과 동작에 웃음이 나온다. 우리는 이 황당한 풍경 속에서 자본주의적 가부장제에 대한 비판이라고 단순히 이야기하기에는 더 복잡하고 섬세한 그 무엇을 읽게 된다. 그것은 삶에 대한 날카로운 관찰력이며 인간에 대한 애정 같은 것이다. 단순하고 유머러스한 선, 그리고 삶의 구체성을 더욱 미시적으로 포착해 들어가면서 발생하는 총체적인 은유에서 고도로 압축화 된 묘사법이 돋보인다. 작가는 그리고자 하는 대상에 애정을 가지되 일정한 거리를 유지함으로써 주관적인 감정에 함몰되지 않고 객관적인 소통력을 확보하고 있다. 그리고 촌철살인적인 유머를 담은 이야기를 아주 능청스럽게 구사한다. 가족 내에서 권력이 없는 자녀와 여성은 폭력의 희생물이 될 가능성이 가장 크다. 그래서 여성 운동은 가장 일반적이고 경시되어 온 폭력 범죄 중의 하나인 부인학대를 심각한 사회 문제로 부각시켰다. 그렇다면 남성 권력과 여성 종속의 근원은 무엇일까? (중략) 집을 나온 여자는 갈 곳이 없고 받아 줄 곳도 없으며, 경제적 자립이 불가능하기에 다시 폭력이 기다리는 집으로 향한다. 아비 없는 자식을 키우는 일은 한국 사회에서 너무 힘들고 어렵기 때문에 그 굴욕적인 가부장제 속으로 다시 기어 들어간다. 어묵으로 허기진 배를 채운 후에 말이다.

- 가족을 그리다 (바다출판사)
 박영택 (경기대 교수, 미술평론가) 글 중 일부 발췌

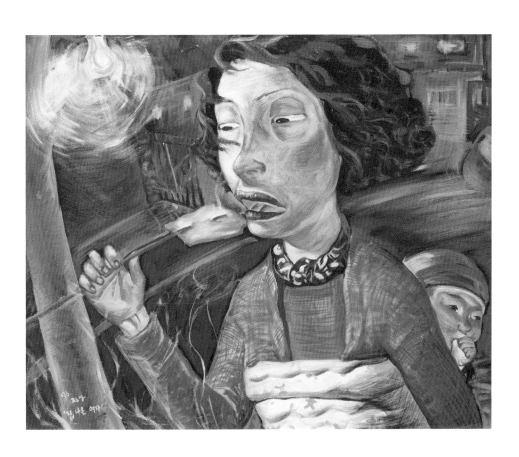

집나온여자 A Woman Who Ran Away From Home 60.6×72.7cm acrylic on canvas 1996

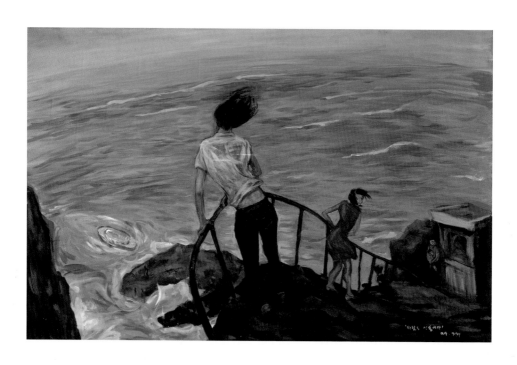

초강력 비명 제조기
태종대 바닷 바람
여인의 치마를 사정없이 뒤집고
몸조차 가누기 어렵다
위태로운 계단을 내려가는 그들은,
그러나 즐겁다.

바람도 상품이다 A Wind Is A Kind Of Goods 86×136cm acrylic on canvas 1996

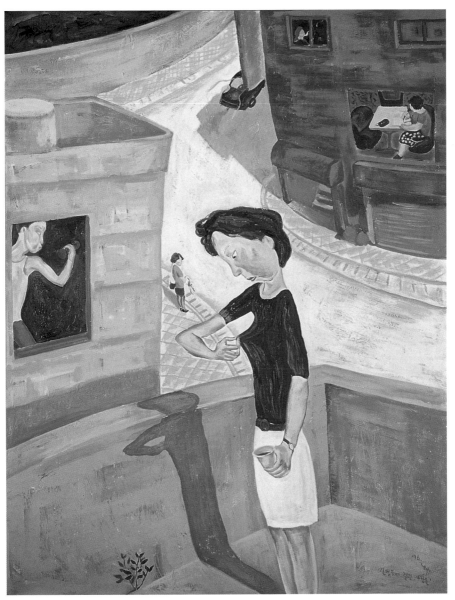

결핍증에 걸린 사람들 People With Deficiencies 145.5×112.1cm acrylic on canvas 1996 (부산시립미술관 소장)

상습적으로 매를
맞아 왔던 여자가
남편을 살해한
사건이 있은 후
그 마을 사람들을
인터뷰하는 장면이
TV에 나왔다

"참 순한 사람인데...
근데 공중
목욕탕에서
한번도 못봤어요"

그녀는 항상 온 몸의
피멍을 감추려고
목욕탕 문 닫기 직전
그곳에 갔을 것이다.

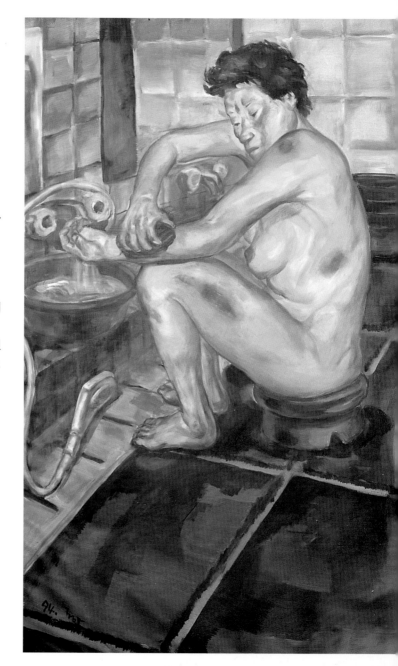

급한 목욕
A Rushing Bath
97×145.5cm
oil on canvas
1994
(경남도립미술관 소장)

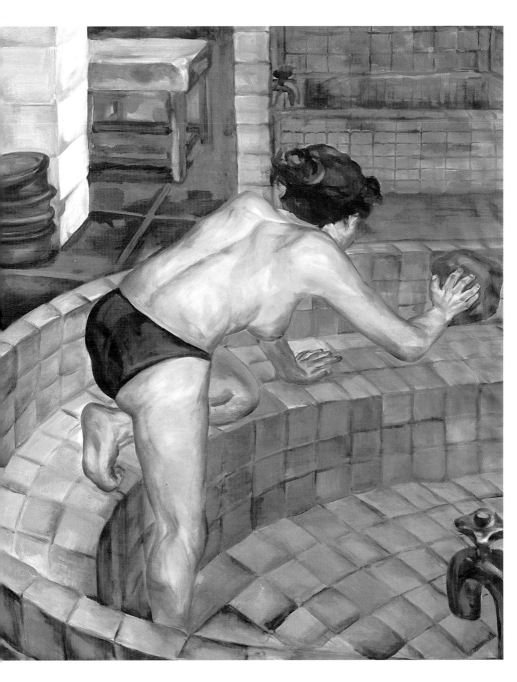

한껏 감정이입을 하고
드라마에 몰입해 있는 두 여인
일상사 모두 잊고
꿈만 꾸고 살고 싶은 두 여인

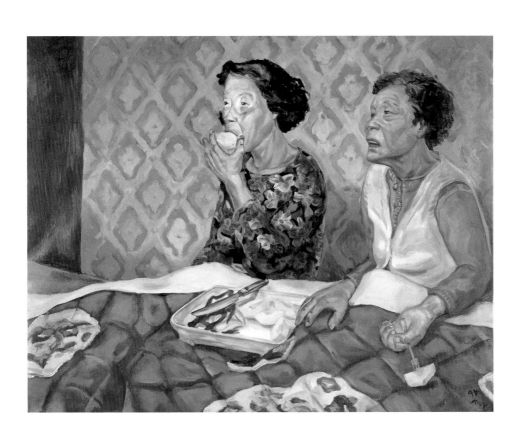

당신이 그리워질 때 When I Miss You 91×115cm oil on canvas 1994

개나리아파트
Forsythia
Apartment
145.5×224.2cm
acrylic on canvas
1993
(부산시립미술관 소장)

185

Profile

방정아

1968 부산 출생
1991 홍익대학교 미술대학 회화과 졸업
2009 동서대학교 디자인대학원 졸업

개인전
2024 〈빛나는 핵의 바다_논베를린〉
 마인블라우 프로젝트라움, 베를린
2023 〈욕망의 거친 물결〉 신세계 갤러리, 부산
 〈죽는 게 소원인 자들〉 봉산아트센터, 대구
2020 〈화연문〉 책방 '비 온 후', 부산
 〈뒷모습 연작, 12개의 돔〉 Art District P, 부산
2019 〈믿을 수 없이 무겁고 엄청나게 미세한〉
 부산 시립 미술관, 부산
2018 〈출렁거리는 곳〉 복합문화공간 에무, 서울
2017 〈꽉, 펑, 헥〉 자하미술관, 서울
2016 〈이야기〉 부산공간화랑, 부산
2015 〈서늘한 시간들〉 트렁크 갤러리, 서울
 〈기울어진 세계〉 공간갤러리, 부산
2012 〈헐〉 아리랑갤러리, 부산
2010 〈이상하게 흐른다〉 로얄갤러리, 서울
 〈방정아 개인전〉 동원화랑, 대구
 〈아메리카〉 미광화랑, 부산
2009 〈어둠〉 킴스아트필드 미술관, 부산
2008 〈세계〉 대안예술공간 풀. 서울
2007 〈건조한 너의 매력〉 제비울 미술관, 과천
 〈방정아 개인전〉 조부경 갤러리, 부산
2005 〈방정아 개인전〉 김재선 갤러리, 부산
2004 〈예술이 있는 병원〉 김승주 어린이병원, 부천
2003 〈제13회 부산청년예술가상〉 부산 공간화랑, 부산
2002 〈방정아 개인전〉 열린 화랑, 부산
 〈방정아 개인전〉 갤러리M, 대구

2001 〈무갈등의 시절〉 부산민주공원 전시실, 부산
1999 〈방정아 개인전〉 금호미술관, 서울
1996 〈방정아 개인전〉 한전플라자 갤러리, 서울
1993 〈방정아 개인전〉 갤러리 누보, 부산

선택된 그룹 전시회
2022 〈좀비주의〉 국립아시아문화전당, 광주
 〈매일 매일 내일〉 돌문화공원, 제주
2021 〈올해의 작가상 2021〉 국립현대미술관, 서울
2020 〈탈핵미술행동 2020〉 고리, 서생 원전 앞
 〈4.3 예술제〉 제주 4.3 평화기념관, 제주
 〈똥이 꽃이 되는 세상〉 자하미술관, 서울
 〈핵몽4 '야만의 꿈'〉 예술지구 p, 부산
2018 광주비엔날레 2018 〈상상된 경계들〉
 아시아문화의 전당, 광주
 〈부산리턴즈〉 F1963 석천관, 부산
2017 〈윤석남, 방정아-두 엄마〉 신세계갤러리, 부산
2016 〈장흥문학길〉
 복합문화공간 에무, 서울 / 전남목공예센터
 〈공재, 녹우당에서 공재를 상상하다〉 녹우당, 해남
 〈김혜순 브릿지〉 트렁크 갤러리, 서울
 〈핵몽〉 부산 가톨릭센터, 부산
2015 〈망각에의 저항〉 안산예술회관, 안산
 〈한국미술 1965~2015〉
 후쿠오카 아시아 미술관, 일본
2014 〈어머니의 눈으로〉 KCCOC, 시카고
 〈옥상의 정치〉 공간 힘, 부산
 〈부산건축 팝업북〉 신세계갤러리, 부산
 〈무빙 트리엔날레 메이드인 부산〉
 부산 연안여객터미널, 부산
2013 로컬 리뷰 〈부산발〉 성곡미술관, 서울

2012 〈아트쇼 부산〉 벡스코, 부산
2011 〈발굴의 금지〉 아트스페이스 풀, 서울
2010 〈기념비적인 여행〉 스페이스 씨, 서울
　　　〈“Light 2010” 하정웅 청년작가초대전
　　　10주년 기념〉 광주시립미술관
　　　〈노란선을 넘어서〉 경향갤러리, 서울
　　　〈화랑미술제〉 벡스코, 부산
　　　〈대구아트페어〉 EXCO, 대구
2009 〈통합 대안예술프로젝트 ATU〉
　　　KT&G 상상마당, 서울
　　　〈현대미술로 해석된 리얼리즘〉
　　　경남도립미술관, 창원
2008 〈발굴의 금지〉 아트스페이스 풀, 서울
　　　〈DAILY LIFE in KOREA〉 태국 퀸즈갤러리, 방콕
　　　〈팝 앤 팝〉 성남 아트센터, 성남
　　　〈언니가 돌아왔다〉 경기도 미술관, 안산
　　　〈여성60년사-그 삶의 발자취〉
　　　서울 여성프라자, 서울
　　　〈원더풀라이프〉 두산아트센터, 서울
　　　〈거울아, 거울아- 그림 속 사람들 이야기〉
　　　국립현대미술관 어린이미술관, 서울
2007 〈민중의 고동 - 한국미술의 리얼리즘 1945~2005〉
　　　국립현대미술관, 서울 / 반다이지마미술관, 니카타
　　　/ 후쿠오카 아시아미술관, 후쿠오카 등
　　　〈도큐멘타 부산 III - 일상의 역사〉
　　　부산시립미술관 2층 대전시실, 부산
　　　〈Pop on Web_경기문화재단 10주년 기념
　　　온라인 UCC 프로젝트〉 온라인
　　　〈달콤한 인생〉 부산시립미술관 용두산미술관, 부산
2006 〈리빙가구-부산비엔날레 바다미술제〉
　　　해운대 SK파빌리온 아시아, 부산
　　　〈아트 나우〉 대안공간 LOOP / 쌈지스페이스 /
　　　갤러리 Soop / 아라리오 베이징

2005 〈영화 ‘빛과 불’ 상영〉 가야국제문화제, 김해
　　　〈Welcome to Busan!〉 용두산갤러리,
　　　프라임병원, 부산 / 세이난대학교, 후쿠오카
2004 〈리얼링〉 사비나미술관, 서울
　　　〈네거티브 파워-7인의 파수꾼〉 갤러리 상, 서울
2003 〈일상이 담긴 미술〉 대전시립미술관, 대전
　　　〈예술가와 술 이야기〉 사비나 미술관, 서울
2002 〈하정웅 청년작가 초대전 ‘빛2002’〉
　　　광주 시립 미술관
2001 〈현장2001 : ‘건너간다’〉
　　　성곡박물관, 서울 / 광주롯데갤러리
　　　〈가족〉 서울시립미술관

2000 〈시대의 표현-눈과 손〉 예술의전당, 서울
　　　〈일상, 삶, 예술〉 대전시립미술관, 대전
　　　〈형상미술 그 이후-형상, 민중, 일상〉
　　　부산시립미술관, 부산
1998 〈JALLA〉 동경도 미술관, 일본
1997 〈놀란 자의식〉 보다 갤러리, 서울

수상
제13회 구본주 미술상 (2023)
제13회 부산청년작가상 (2002, 부산공간화랑)

컬렉션
국립현대미술관, 부산시립미술관, 서울시립미술관,
대전광역미술관, 경남미술관, 후쿠오카 아시아미술관,
국립해양박물관

Bang, Jeong-A

1968 Born in Busan, Korea
1991 Graduated from Hong Ik University(B.F.A)
2009 Graduated from DongSeo University
Graduated School of Design

Solo Exhibition
2024 <A Shinning Sea Of Nuclear_Non Berlin>
Meinblau Projektraum, Berlin
2023 <Rough Waves of Desire> Shinsegae gallery, Busan
<Those Who Wish to Die> Bongsanart center, Daegu
2020 <Huayeonmun> Bookstore 'After Rain', Busan
<Appearance from Behind series, 12 domes>
Art District P, Busan
2019 <Unbelievably Heavy Awfully Keen>
Busan Museum of Art, Busan, Korea
2018 <Where It Heaves And Churns> Emu artspace, Seoul
2017 <Ggwak, Peong, Haek> Zaha museum, Seoul
2016 <Story> KongKan gallery, Busan
2015 <Uncanny Days> Trunkgallery, Seoul
<The Tilted World> GongGan gallery, Busan
2012 <HUL!> Arirang gallery, Busan
2010 <Straight Line River> Royal gallery, Seoul
<Bang Jeong-A Solo exhibition> DongWon gallery, Daegu
<AMERICA> Migwang gallery, Busan
2009 <Darkness> Kim's Art Field Museum, Busan
2008 <The World> Alternative Artspace Pool, Seoul
2007 <Your dry charm!> JeBiwool Museum, Kwacheon
<Bang Jeong-A Solo exhibition>
Busan Jo Boo Gyeong gallery, Busan
2005 <Bang Jeong-A Solo exhibition> KimJaeSun Gallery, Busan
2004 <A Hospital With Art>
Kim Seung Ju Children's Hospital, Bucheon
2003 <13th Award for Youth Artist of Busan>
GongKan Gallery, Busan
2002 <Bang Jeong-A Solo exhibition>
Yeollin Gallery, Busan / Gallery M, Daegu
2001 <A Time of No Conflict> Democracy Park Gallery, Busan

1999 <Bang Jeong-A Solo exhibition> KumHo Museum, Seoul
1996 <Bang Jeong-A Solo exhibition> KEPCO Plaza Gallery, Seoul
1993 <Bang Jeong- A Solo exhibition> Gallery Noubeau, Busan

Selected Group Exhibition
2022 <Attention! Zombies> Asia Cultural Center, Gwangju
<Everyday Tomorrow> Stone Culture Park, Jeju
2021 <Korea Artist Prize2021> National Museum of
Modern and Contemporary Art, Seoul
2020 <Deconuclear Art Action 2020>
Gori, Seosaeng Nuclear Power Plant
<4.3 Art Festival> Jeju 4.3 Peace Memorial, Jeju
<The world where poop becomes a flower>
Jaha Art Museum, Seoul.
<Nuclear Dream 4 'A Dream of the Barbarians'>
Art District p, Busan
2018 <Gwangju Biennale 2018>Asia Culture, Gwangju
<Busan Returns> F1963 Seokcheon Hall, Busan
2017 <Yoon Suk Nam, Bang Jeong A - Two Mother>
Shinsegae gallery, Busan
2016 <JangHeung literature road>
Emu Art space, Seoul / Junnam woodcraft center
<GongJae, Imagine GongJae in NogUDang>
NogUDang, Haenam
<Kim Hye Soon Bridge> Trunkgallery, Seoul
2015 <Resistance about Forgetfulness> Ansan Arts Center
<A Bad Dream> Busan catholic center
<Korean Art 1965~2015>
Fukuokan Asian Art Museum, Japan
2014 <Through The Eyes Of The Mother> KCCOC, Chicago
<Politics of the Roof> Space Him, Busan
<Busan Architecture Pop Up Book> Shinsegaegallery, Busan
<Moving Triennale Made in Busan>
Busan Coastal Passenger Terminal
2013 <Local Review From Busan> Sungkok Museum, Seoul
2012 <ARTSHOW BUSAN> BEXCO, Busan
2011 <Prohibition of Excavation> Artspace Pool, Seoul

2010 <A Monumental Tour> Space C
<"Light 2010" 10th anniversary of HaJeongWoong's
Invitation Of Young Artist> Kwang Ju Museum of Art
<Beyond the yellowline> Gyunghyang gallery
<Korea Gallery ArtFair> Bexco, Busan
<Daegu Art Fair> EXCO, Daegu
2009 <Alternative Translate, Universe>
KT &G Sangsangmadang, Seoul
<Realism of Contemporary Art>
GyeongNam Art museum
2008 <Excavation of ban> Art Space Pool, Seoul
<DAILY LIFE in KOREA> Thiland Queens Gallery, Bangkok
<Pop &Pop> Seongnam Art Center
<Eonni is back> Gyeonggi Museum of Modern Art
<60years history of korean woman> Seoul Women Plaza, Seoul
<Woderful Life > DooSan Art Center, Seoul
<Mirror!, mirror!-people story of painting>
National Museum Of Modern & Contemparary Art,
Korea, Seoul
2007 <Art toward the Society: Realism in Korea Art 1945_2005>
Museum of Contemporary Art, Korea, Seoul / The Nigata
Bandaijima Art Museum, Nigata / Fukuokan Asian Art
Museum, Fukuoka, etc.
<DOCUMENTA BUSAN III> Busan Museum of Art, Busan
<Pop on Web> Gyeonggi Cultural Foundation,
Interactive art in web
<Sweet Life> YongDusan gallery, Busan
2006 <Living Furniture Busan Biennale Sea Art Festival>
Haeundae SKpavilion
<Asia Art Now> Alternative spaceLOOP / SsmzieSpace /
Gallery Soop / Arario, Beijing
2005 <Show a motion picture 'Light and Fire'>
Gaya International Festival of Culture, Gimhae
<Welcome to Busan!> Yongdusan Gallery, Prime
Hospital, Busan / Seinan University, Fukuoka
2004 <Realing> Savina Museum

<Negative Power-SevenWatchman> Sang Gallery, Seoul
2003 <Art with everyday life> Daejeon Museum of Art, Daejeon
<Artist & alcoholicdrinks> Savina Museum, Seoul
2002 <HaJeong Woong's Invitation Of Young Artist The Light>
KwangJu Museum of Art
2001 <A Field : 'Go Across'> SungGok Museum, Seoul /
Kwang-Ju Lotte Gallery
<A Family> Seoul Metropolitan Art museum
2000 <Expression Of The Times-Eyes And Hands>
Seoul Art Center
<Everyday lives, Life, and Art> Dajeon Museum of Art
<After Figuration Art-Figuration, People, Everyday Lives>
Busan Museum of Art, Busan, Korea
1998 <JALLA> Tokyo Museum, Japan
1997 <Self- Conciousness Is A Surprise> Boda Gallery, Seoul

Prize

Gu Bon-Ju Awards for Art(2023)
13th Award for Youth Artist of Busan
(2002, Busan GongGan Gallery)

Collection

National Museum of Modern and Contemporary Art
Seoul Museum of Art
Busan Museum of Art
Dajeon Museum of Art
Gyeong Nam Art muaeum
Fukuokan Asian Art Museum

HEXAGON 한국현대미술선
Korean Contemporary Art Book